U0111057

藝術大觀 1

中國樹石

◉ 林鴻鑫 林 嶠 陳琴琴 編著

黃玉煌 容惠貞 攝影

盆景藝術

品冠文化出版社

國家圖書館出版品預行編目資料

中國樹石盆景藝術／林鴻鑫　林　嶠　陳琴琴　編著
——初版，——臺北市，品冠文化，2014〔民103.08〕
面；26公分 ——（藝術大觀；1）
ISBN 978－986－5734－08－4（平裝）
1.盆景　2.石藝
971.8　　　　　　　　　　　　　　　　103011335

中國樹石盆景藝術

編　　　者／林鴻鑫　林　嶠　陳琴琴
攝　　　影／黃玉煌　容惠貞
責任編輯／劉三珊
發 行 人／蔡孟甫
出 版 者／品冠文化出版社
社　　　址／台北市北投區（石牌）致遠一路2段12巷1號
電　　　話／（02）28233123・28236031・28236033
傳　　　眞／（02）28272069
郵政劃撥／19346241
網　　　址／www.dah-jaan.com.tw
E－mail／service@dah-jaan.com.tw
承 印 者／凌祥彩色印刷有限公司
裝　　　訂／承安裝訂有限公司
排 版 者／弘益電腦排版有限公司
授 權 者／安徽科學技術出版社
初版1刷／2014年（民103年）8月

定 價／550元

序

2011年10月28日，從廣西北海傳來消息：深圳市東湖公園盆景世界的創建者林鴻鑫教授榮獲「中國盆景藝術大師」的光榮稱號。聞之深感欣慰。

林鴻鑫教授獲此殊榮是必然的，他原本是植物學家，夫人陳習之，人稱「茶花王后」，爲綠化國家兩人結合在一起。在改革開放大潮中，他倆在溫州創建紅欣園林藝術有限公司；年過六旬，他又來到深圳，創建了東湖公園盆景世界。

昨天接到電話，林鴻鑫大師新作《中國樹石盆景藝術》即將問世，並邀請我爲此書作序。九年前，我曾爲他第一本書《樹石盆景製作與欣賞》作序。當我看到他的這本新作的目錄和內容時，感覺確實與眾不同。這本書的內容除了創作實例、養護管理、盆景佳作欣賞外，還增加了「樹石盆景的歷史與發展」「樹石盆景的創作原則」等篇章。

作爲中國盆景藝術大師，林鴻鑫教授的創作理念從來不隨聲附和、不照搬、不模仿，獨立思維的精神令人欽佩。他在創作中主張的師自然、分主次、虛實結合、剛柔相濟等盆景藝術理念，均能體現在他所創作的作品中。

大師的風範，大師的風骨還表現在對時代、對社會發展的貢獻上。深圳東湖公園盆景世界自創建後已先後接待了十幾萬遊客，盆景遠銷東南亞和中國香港等地區。多年來，凡是有利於中國文化藝術和盆景發展的大事，林鴻鑫都會踴躍參加、支持並給以無私的幫助。如今，由他創建的盆景世界已被國家列入「中國盆景名園」。

值此新春佳節即將到來之際，祝林鴻鑫大師夫婦錦上添花，新年再有新貢獻！

中國盆景藝術家協會原會長
中國花卉盆景雜誌社總顧問

蘇本一

　　據史書記載，盆景起源於中國的唐朝。從宋朝起逐漸開始形成樹木盆景和山水盆景兩大類。在漫長的歷史演化中，隨著盆景藝術的蓬勃發展、盆景材料的日益豐富和欣賞受眾對盆景藝術展現形式要求的提高，以及盆景製作者在繼承傳統基礎上不斷創新，盆景新的類別也在逐步產生。至今已形成樹木盆景、山水盆景、樹石盆景、竹草盆景、微型盆景、異型盆景等六大類別。

　　樹石盆景是中國盆景六大分類中獨具特色的一大類別。它將樹木盆景和山水盆景的各自優勢自然巧妙地結合在一起，將景象萬千的自然世界透過樹與石濃縮在咫尺盆缽中，樹石相依，剛柔相濟，在展現曠野樹木自然美景的同時又能領略山石怪岩之幽趣，以一種更加貼近自然貼近生活的造型形式展現出來。創造出一種更自然、更親切、更為人們所接受的藝術作品。中國盆景藝術家協會終身名譽會長蘇本一先生對樹石盆景有讚譽道：這個類型的盆景更能表達中國盆景詩情畫意的藝術特色。它集山水、樹木於一體，增強了表現完整主題思想的功能……在人們的內心世界起到了奇妙的幽靜、怡然的作用，使人很容易產生共鳴。

　　本書著重介紹了中國盆景的創作原則以及樹石盆景的造型形式、佈局分類、材料選用、創作過程、養護管理等。並將樹石盆景的製作過程以圖片展示，重點展示了深圳東湖公園盆景世界創作的樹石盆景作品和部分國內盆景大師、名家創作的佳作。

　　本書由中國盆景藝術家協會第五屆理事會名譽會長、原中國花卉盆景社長蘇本一先生作序，並得到了浙江紅欣園林藝術有限公司法人代表陳習之，中國盆景藝術家協會原副秘書長、中國傑出盆景藝術家仲濟南老師的大力支持與幫助；深圳知名攝影家黃玉煌幫助攝影，國內多位盆景名家提供部分照片，于海、孫守莊、王曉等予以幫助，在此一併表示誠摯的謝意。

　　由於水平有限，書中難免不當之處，請予指正。

<div align="right">編者</div>

目　錄

一、樹石盆景的歷史與發展 …………………………………………… 7

二、樹石盆景的創作原則 …………………………………………… 12

　（一）師自然　主與次 ……………………………………… 13
　（二）疏與密　虛與實 ……………………………………… 16
　（三）剛與柔　顧與盼 ……………………………………… 18
　（四）藏與露　輕與重 ……………………………………… 20

三、樹石盆景的佈局分類 …………………………………………… 23

　　（一）水旱類 …………………………………………………… 23
　　（二）全旱類 …………………………………………………… 24

四、樹石盆景的造型形式 …………………………………………… 25

　（一）水旱類 …………………………………………………… 25
　　1. 水畔式 …………………………………………………… 25
　　2. 島嶼式 …………………………………………………… 26
　　3. 溪澗式 …………………………………………………… 26
　　4. 江湖式 …………………………………………………… 27
　　5. 景觀式 …………………………………………………… 27
　　6. 組合式 …………………………………………………… 28
　　7. 石上式 …………………………………………………… 28
　（二）全旱類 …………………………………………………… 29
　　1. 主次式 …………………………………………………… 29
　　2. 配石式 …………………………………………………… 29
　　3. 風動式 …………………………………………………… 30
　　4. 景觀式 …………………………………………………… 30
　　5. 石上式 …………………………………………………… 31
　　6. 景盆式 …………………………………………………… 31

五、樹石盆景的材料選用 ………………………………………… 32

　（一）樹　木 ……………………………………………………… 32

　（二）山　石 ……………………………………………………… 33

　（三）配　件 ……………………………………………………… 35

　（四）土 …………………………………………………………… 35

　（五）盆 …………………………………………………………… 36

　（六）几架 ………………………………………………………… 37

六、樹石盆景的創作過程 ………………………………………… 38

　（一）立　意 ……………………………………………………… 38

　（二）選　材 ……………………………………………………… 39

　（三）加　工 ……………………………………………………… 40

　　1. 樹木加工 …………………………………………………… 40

　　2. 山石加工 …………………………………………………… 41

　（四）佈　局 ……………………………………………………… 42

　（五）膠合栽種 …………………………………………………… 43

　（六）栽種樹木 …………………………………………………… 44

　（七）後續處理 …………………………………………………… 44

　　1. 地形處理 …………………………………………………… 45

　　2. 配件點綴 …………………………………………………… 45

　　3. 修改整理 …………………………………………………… 46

　　4. 鋪種苔蘚 …………………………………………………… 46

七、樹石盆景創作實例 …………………………………………… 48

　（一）《臨江搖曳》創作實例 …………………………………… 48

　（二）《古塔倩影》創作實例 …………………………………… 52

　（三）《牧牛歸山》創作實例 …………………………………… 57

　（四）《亭邊竹影》創作實例 …………………………………… 62

八、樹石盆景的養護管理 ………………………………………… 67

　（一）放置場地 …………………………………………………… 67

　（二）澆水施肥 …………………………………………………… 68

　（三）修剪換土 …………………………………………………… 69

　（四）防治病蟲害 ………………………………………………… 69

九、樹石盆景佳作欣賞 …………………………………………… 70

一、樹石盆景的歷史與發展

　　盆景是中國古老傳統文化藝術中的瑰寶。

　　盆景起源於中國，後流傳至日本，近代又開始流行於歐美等國家。

　　作為我國特有的傳統文化藝術，盆景已經歷了一千多年的演變與發展，並以其獨特的藝術魅力和鮮明的藝術特色發展至今。現在，盆景這一文化藝術不但深受中國人民的喜愛，成為人們親近自然、回歸自然、享受精神文化生活的極佳選擇，也為越來越多的世界人民所喜愛和推崇。

　　回溯歷史，從考古中可以發現，在浙江餘姚縣河姆渡古文化遺址發掘出土的文物中，有兩塊存在沙土中的灰陶殘片，殘片上有保存完好的盆栽圖案，圖中均為狀似現代萬年青的觀葉植物（見圖1–1）。這是我國發現最早的盆栽植物，距今已有七千多年的歷史。

　　漢代出土的文物中有一種山形陶硯，硯上做有山峰十二個，大小起伏，成重巒疊嶂狀，硯中間可以盛水，與現代的山水盆景形式有些相似；河北望都發現的東漢墓壁面上繪有一陶質圓盆，盆中栽6枝紅花，盆下還配有方形几座的圖像（見圖1–2），這是最早的盆栽形式，也可以說是我國盆景藝術的雛形。

　　「樹石盆景」的雛形最早出現在陝西乾陵發掘的唐代章懷太子墓（建於公元706年）

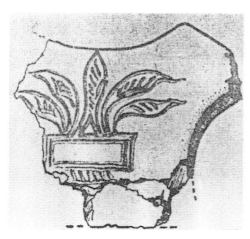

圖1–1　河姆渡新石器遺址中的五葉紋陶片

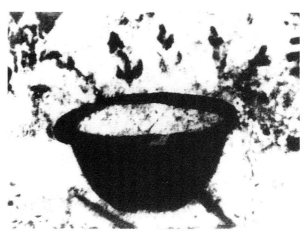

圖1–2　河北望都東漢墓壁畫中出現植物、盆盎、几架三位一體的盆栽圖像

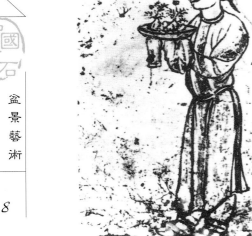

圖1-3　乾陵唐章懷太子墓壁
　　　　畫中的盆景圖像

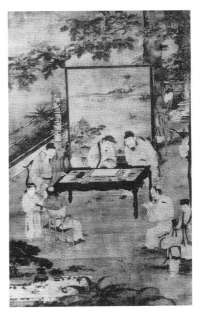

圖1-4　故宮內藏宋人畫《十八學
　　　　士圖》中的樹木盆景圖像

甬道東壁上。此甬道東壁上繪有一侍女，雙手托一淺盆，盆中有山石，山石上栽有小樹的圖像（見圖1-3）；此外，還繪有另一侍女持蓮瓣形盤，盤中有綠葉、紅果的圖像。觀其形，後者盆景圖像僅屬盆栽而已，而前者盆中有山有樹，應屬「樹石盆景」無疑。

　　其時，樹石組合是盆景中較多見的形式之一。除此之外，還有草類、花果類植物與山石組成的盆景。馮贄在《記事珠》中有記載：「王維以黃瓷斗貯蘭蕙，養以綺石，累年彌盛。」這裏所述的就是「蘭石盆景」的樹石盆景。

　　至南宋時，溫州王十朋開創了岩松樹石盆景。

　　王十朋，溫州樂清梅溪人。紹興二十三年（公元1153年）居鄉三年，開闢東園、西園，栽種花木，從事盆景藝術，寄情於樹石，癡迷於岩松。他廣求異品，遍尋各園，尋找松、石素材，將岩松「植以瓦盆，置之小室」，一舉開創了中國樹石盆景的先河。

　　王十朋所著《岩松記》是我國最早著錄並傳播樹石盆景的著作。

　　至宋代，盆景已開始分成山水盆景和樹木盆景兩大類。

　　宋時的盆景開始融入了繪畫理論和詩情畫意，表明我國的盆景藝術自那時起就受到詩與畫的影響，並與之結下了不解之緣。直至今天，我國的盆景創作仍以追求詩情畫意為最高境界（見圖1-4）。

　　明代時，隨著諸多傳統藝術的發展，詩、畫之盛已不亞唐宋。盆景藝術也從實踐階段上升至總結理論階段，出現了許多盆景論著。

　　清代的盆景藝術在明代的基礎上，有了更進一步的發展，出現了更多的盆景論著，如劉鑾的《五石瓠》、程庭鷺的《練山畫征錄》、屈大均的《廣東新語》、李斗的《揚州畫舫錄》、沈復的《浮生六記》、陳淏子的《花鏡》等。

　　我國盆景藝術在自身的發展演變過程中，山石和樹木一直是其造型製作的主要材料（見圖1-5至圖1-7）。

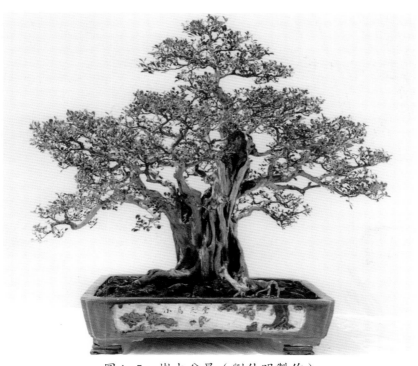

圖1-5　樹木盆景（劉仲明製作）

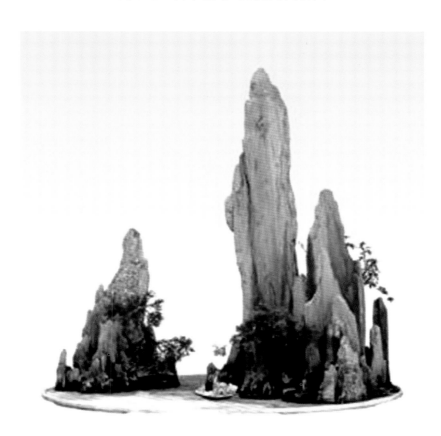

圖1-6　山水盆景

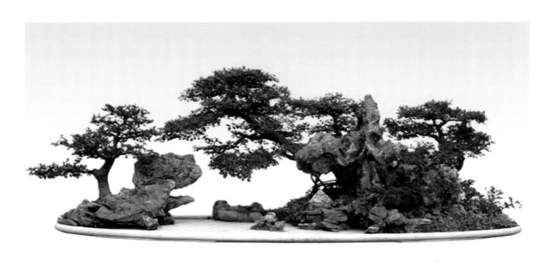

圖1-7　樹石盆景

　　把樹木和山石材料有機地結合在一起，在同一盆中用山石和樹木組合造景，在盆中表現既有高山大川、古樹名木，也有平坡崗嶺、田園風光，集山林野趣自然景觀於一盆，則稱之為樹石盆景。

　　樹石盆景在近代的發展，最早見於1979年9月在北京舉辦的「全國盆景藝術展覽」上，趙慶泉大師創作的一件題名為《瀟湘流水》的水旱類樹石盆景，可以說是全國性大展最早展出的樹石盆景。此後趙慶泉大師創作了一大批水旱類樹石盆景佳作，如《古木清池》等（見圖1-8）。

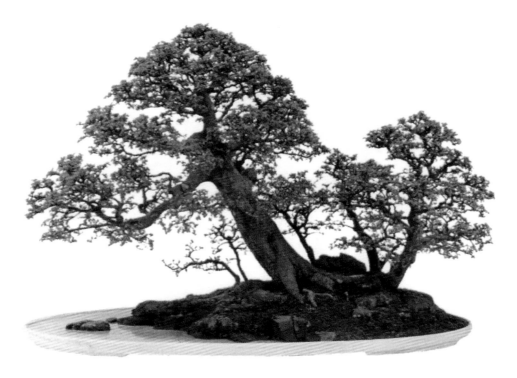

圖1-8　古木清池（趙慶泉製作）

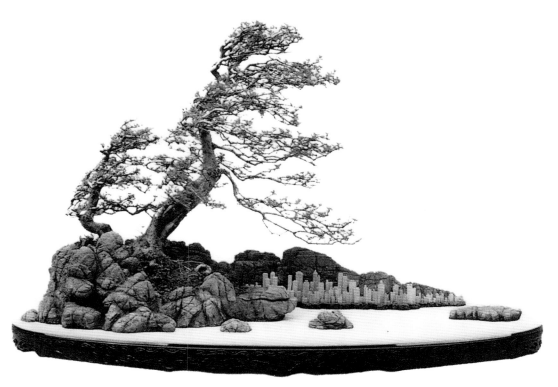

圖 1-9　海風吹拂五千年（賀淦蓀製作）

　　中國盆景藝術大師賀淦蓀先生在 1996 年第五期《花木盆景》雜誌上發表「樹石盆景」的首篇論文，文章對樹石盆景的內涵與形式作了極為精闢的描述。

　　賀淦蓀先生在文中說：「盆景創作，雖可一樹一石單獨製作和欣賞，但大自然的丰姿神采，常常是相輔相成、相得益彰的……單一的樹石孤賞和固定模式的表現，皆有其局限性。一木不能成林，一峰不能泰華千尋……只有樹石結合，方能同時展現「萬山紅遍、層林盡染」……只有樹與石的結合，形與神的交融，才能豐富自然景觀，全面展現天趣。

　　「樹石盆景最能充分表現大自然的丰姿神采，滿足人們崇尚自然、回歸自然的審美心態。樹石盆景最具有自然景觀的直觀性、可接受性，給人以真實感和親切感。只有走樹石叢林組合多變之路，方能推陳出新。」

　　賀淦蓀大師的真知灼見為樹石盆景在理論上奠定了方向。同時，他還創作了許多樹石盆景佳作，其中較有影響的代表作有《風在吼》《海風吹拂五千年》（見圖 1-9），以及新近創作的《虎嘯環宇》等。

　　中國風景園林學會花卉盆景分會副理事長韋金笙先生於 1998 年 9 月在他主編出版的《中國盆景藝術大觀》一書中，將「樹石盆景」列入中國盆景分類的六大類中，是為樹木盆景、竹草盆景、山水盆景、樹石盆景、微型組合盆景和異型盆景等六大類。

　　樹石盆景這一新的類別形式逐漸開始為盆景愛好者所喜愛，它豐富了盆景藝術的表現力，擴展了盆景藝術在視覺效果上的張力，展現了現代盆景無限寬廣的空間，使欣賞者獲得了全新的審美享受和精神愉悅。

二、樹石盆景的創作原則

　　樹石盆景以富有詩情畫意取勝，其造型效果往往具有繪畫般的意境。樹石盆景創作時既不可照搬自然，也反對人工匠氣，更要注重形神兼備，此外，還要達到具有詩歌般的深遠意境，除有優美的自然景色，還應能使人觀後產生無盡的聯想。

　　一件製作精美、立意高雅的盆景，就是一首無聲的詩、一幅立體的畫。要使作品達到這種境界，產生這種藝術魅力，創作時就必須遵循一定的藝術創作原則，諸如師法造化、虛實相生、剛柔相濟、顧盼呼應等；同時，還要靈活運用藝術辯證法，處理好景物造型的多種矛盾，諸如主與次、虛與實、疏與密、聚與散、高與低、大與小、正與斜、粗與細、露與藏、輕與重、巧與拙、動與靜、起與伏、剛與柔、險與穩、呼與應、開與合、平與奇等。

　　樹石盆景用樹木和山石為主要材料在盆中造景，它將樹木盆景和山水盆景兩者自然融合在一起，使之表現的內容更豐富，更接近自然，更具有真實感。樹石盆景由擴展人們視覺效果上的張力，來獲得全新的審美享受。

　　樹石盆景不同於樹木盆景，樹木盆景只能單一地展現樹木之景，對樹和樹外之景，則要靠豐富的聯想；樹石盆景也不像山水盆景，山水盆景將山川秀峰盡收眼底，顯得過於實在具體。樹石盆景充分利用較大的淺口大理石盆，將樹木和山石巧妙結合在一起，高低參差，疏密聚散，俯仰呼應，剛柔相濟，創造出一種更自然、更親切、更能為人們所接受的藝術作品。樹是有生命之物，有樹則靈；石是冥頑之物，有石則壽；樹為柔，石為剛，樹輕石重；樹為陽，石為陰，樹巧石拙。二者互為應用，相得益彰，使作品平生出許多韻味，更具有藝術生命力和感染力。自然界裏的景物是相互聯繫、不可分割的整體。中國傳統畫論中將石比作骨骼、水比作血脈、林木比作衣服，此外還有「山因水活」「樹使石生」之說，這些均說明了自然景物的相互依存關係，使樹石結合造景有了紮實的基礎條件（見圖2-1）。

圖2-1　自然界中樹與石相互依存

樹石盆景既是栽培技術和造型藝術的結合，也是自然美和藝術美的結合。樹石盆景源於自然又高於自然，它同中國的許多傳統藝術如詩、畫、園林造景等有著密切聯繫。盆景藝術理論在諸多方面吸收借鑒了我國傳統山水畫論的精髓，二者在發展過程中互相滲透、互相借

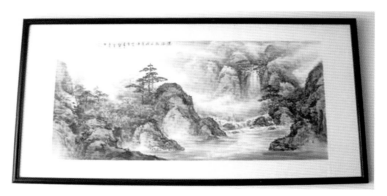

圖2-2　中國山水畫

鑒、互取所長，十分注重畫面的優美動人和意境的深遠新奇（見圖2-2）。

創作者要深入生活，置身社會，體驗時代氣息，廣見博聞，追求自然之美，多遊歷名山大川，細緻觀察大自然的山水樹木，領略自然之趣山水之妙，以更好地創作出符合現代人審美情趣的盆景佳作。

樹石盆景是結合了樹木盆景和山水盆景的各自特點而產生的新的盆景分類形式。樹石盆景的表現內容較為豐富多樣，有「近景」「中景」「遠景」之分：近景以樹為主，石為輔，近石為岸，遠石為山；中景樹石並重，相互依存，相互交錯，反覆變化；遠景以石為主，樹為輔，近石為山，遠石為巒，樹作陪襯。具體到某一件作品中，是以樹為主還是以山石為主，或者是樹與石並重，則要根據其表現的主題與題材而定。一般來說，樹石盆景多以樹木為主景，也有以山石為主景的。

樹石盆景的佈局，總體都圍繞著樹木與山石、水面與旱地的變化來作安排，透過對樹木、山石、水面、地形、配件等材料不同的處理，達到變化多樣、豐富多姿的效果。因此，樹石盆景可綜合運用佈局中的主次、疏密、虛實、剛柔、動靜、輕重、露藏、呼應、粗細等一系列藝術辯證法，創作出優美的畫境和深遠的意境。

（一）師自然　主與次

師自然

盆景是自然界峻山秀水、古樹野木、優美景物的藝術再現。它運用「縮龍成寸」的藝術手法，將大自然美景集中展現在小小盆鉢中。要使創作的盆景作品順乎自然之理、巧奪自然之功，創作者必須熟悉和瞭解大自然中山水樹木的不同特點和各自風采，要深入到大自然中去，細心觀察自然，豐富生活感受，向大自然學習，使創作的盆景作品源於自然又高於自然。

盆景藝術的創作源泉是自然。創作者應在壯麗河山中汲取營養，遍遊名山大川，飽覽奇樹古木，積累創作素材和經驗，以大自然為師，「觀天地之造化」，陶冶自己的性情，「對天地萬物寫生」。創作者只有做到「胸有丘壑」，方可在潛移默化之中，胸襟開闊，思路敏捷，氣魄宏大，進而在創作時得以表現。創作者只有親歷這些優美的自然勝景，方可在盆中盡情地將其加以表現。

　　樹石盆景是直接表現大自然的藝術，觀察和學習自然就更為重要了。

　　我們的中國山河壯麗，天廣地闊，風景旖旎，美不勝收。自然界中許多不知名的高山大川，古樹野木，自然勝景，都是樹石盆景創作的優秀範本（見圖2-3、圖2-4）。

　　當然，我們強調盆景創作學習和觀察自然的重要性，並不是要求照搬自然。完全照搬就成為模型，而不稱其為藝術作品了。盆景創作在學習自然的前提之下，還要進行藝術加工。

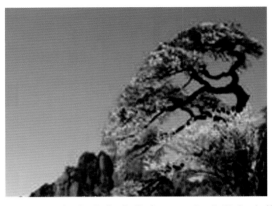

圖 2-3　自然界中生長在山石上的樹木姿態

（a）　　　　　　　　　　　（b）　　　　　　　　　　　（c）

圖 2-4　繪圖樹姿

　　畫山水要求「暢寫山水之神情」。一幅令人回味不已的山水畫作品，往往是體現了所繪景物的內在運動，體現了大自然雄渾的氣魄和微妙的含蓄，以及其無限開闊的視野和千絲萬縷的聯繫。中國畫論有「師自然，師造化」「外師造化，內得心源」之說。「造化」就是泛指一切客觀事物，這就要求畫家在創作之前，先要走進生活，觀察自然，廣覽博採，然後按照自己的生活感受、審美趣味，對描寫對象作一定的取捨和加工改造，將自然美昇華為藝術美。

　　同樣，要使盆景作品見其形、得其神，就須對盆景中的樹木、山石以及各種所要表現的景物成竹在胸，就要求作者要有豐富的生活積累及對大自然的深刻瞭解。因此，創作者就必須不辭辛苦，跋山涉水，接觸自然，仔細觀察，潛心研究，抓住特點，體察入微，表現真實。

　　除了直接觀察自然之外，創作者還可從其他途徑間接學習自然，如可透過欣賞山水樹木繪畫、風景圖片，電視電影中山水、樹木風景鏡頭，或在山水畫論、地貌學知識中進一步瞭解自然，還可以從一些優秀的盆景作品中吸取養分、得到啟發等。所有這些，對於盆景創作都非常有益，可以作為直接觀察大自然以外的一種補充。

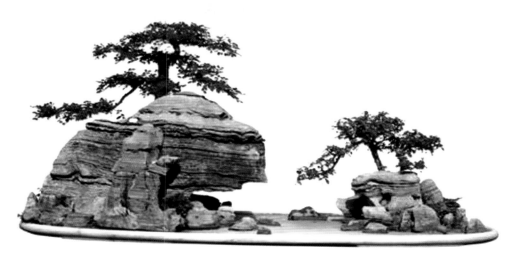

圖2-5　主次分明

主與次

　　主次又稱「主從」「賓主」「偏全」等，是形式美法則之一。中國傳統美學思想中所說的「立主腦」「眾星拱月」「不可使賓勝主」等，就是指藝術中的主次辯證關係。在藝術作品中，各部分之間的關係不能是同等的，必須有主次之分。藝術作品中的主要部分就是作品要表現的中心景物，具有統領全局的作用，圍繞這個中心景物的其他景觀則為次，起陪襯作用；次要部分有一種趨向性，起著突出、烘托主體的作用。中國畫論有「客不欺主，客隨主行」「主山最宜高聳，客山須是奔趨」等論點，也是指的主次關係。主與次相比較而存在、相協調而變化，有主才有次、有次才能表主，它們相互依存、矛盾統一。

　　一件樹石盆景是由樹木、山石、土坡、水面、配件等在一起組成的，它是一個完整的、有機的整體。在這個整體的諸多景觀中，只能突出一個主體，也就是說只能有一個主體，圍繞著這個主體景觀的其餘部分都是客體，即次要部分，客體都要服從這個主體。盆景造型的主體是整個佈局的焦點，必須突出重點，不然，則作品沒有生氣，顯得平淡，也就沒有其藝術感染力。

　　樹石盆景佈局中的首要問題是先確立主體，安排主體的形狀、位置、體量等，以突出主體，然後再考慮其他景物的安排。但主次關係是相對的，每一件盆景作品就其整體而言，雖只有一個主體，但其每個部分的局部之中又有局部小主體，這個局部之中的小主體必須服從整體。一件作品的成功與否，主次關係的處理顯得極為重要，應著力加工，重點突出主體景物，讓所有的次要景物都起到陪襯烘托作用，使主體更加突出。

　　總之，主體景物在盆景作品中應是最醒目的，並要有典型的細節刻畫，賓體部分要與主體景物既相對比又相呼應，既有變化又有統一，要使觀賞者的視線很自然地投向主體景物上去，然後再慢慢地轉向賓體部分，即次要景物上去，形成景物的視覺中心。所以說，在樹石盆景的佈局中，只有處理好景物的主次關係，形成既豐富多樣又和諧統一的局面，才能獲得完美的藝術效果（見圖2-5）。

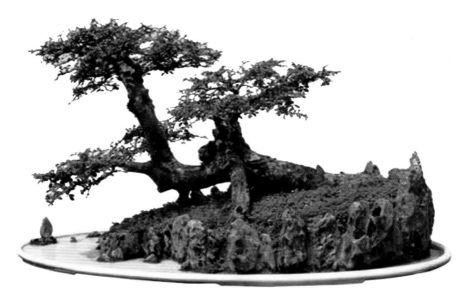

圖2-6　疏密得當

（二）疏與密　虛與實

疏與密

　　疏密就是指在樹石盆景的佈局中，盆中所有景物的處理都要做到疏疏密密、疏中有密、密中有疏，即中國畫論中所說的「疏可走馬，密不透風」。景物之間只有由這種疏密的變化和互相反襯作用，才能使一件作品的畫面活躍起來。

　　在繪畫中，很重要的一點就是要做到疏密有致，切忌平均分佈。

　　縱觀古今中外，在書法、篆刻等線條藝術中，或其他如音樂、戲劇等藝術作品裏，都無一例外地十分注重疏密的安排。

　　樹石盆景的造型佈局，也要遵循「疏密得當」的藝術原則。如果景物安排密而不疏，就會使人感到窒息；反之，如果疏而不密，則又顯得鬆弛無力。就整體而言，要做到疏密得度，有疏有密；就佈局來講，要做到疏中求密，密處有疏。作品倘若密處無疏可求，則少空靈之味，必然臃腫堵塞，缺少生機而顯呆板；反之，如果疏處無密可見，一味求疏，則景物過於空洞，毫無蘊蓄，必然顯得蒼白無力，意味全無。

　　在樹石盆景的創作中，作者可以透過疏密的處理手法，使作品具有音樂般的節奏變化。如可將樹木有聚有散地佈置在盆中，雖然是幾棵樹，但可以讓觀者感覺到一片叢林；或可將幾塊石頭安置在盆中，有高有低，有大有小，錯落分開，有連有散，使人感受到自然野山的趣味。處理疏密關係，必須做到「有疏有密，疏密相同；疏可走馬，密不透風」。在造型和佈局時，無論是樹木的間距，樹葉的取捨，或是山石的位置、大小及水岸線的變化等，都要做到有的地方要疏，有的地方要密，疏處中要有密，密處中要有疏。

　　此外，還要注意疏處與密處應當間隔安排，因為密有賴於疏的襯托，疏離不開密的點綴，只有疏密安排得當，作品才有藝術個性（見圖2-6）。

盆景作品中的密該到何種程度，疏應到何種地步，何處該密，何處宜疏，是沒有具體界定的，這種藝術分寸的把握，要靠作者在平時大量的創作實踐中摸索，要靠作者的細心體會，最終全憑作者的藝術感覺和經驗積累而定。

盆景藝術反映的既然是真實生動的有生命的世界，就必須運用虛實相生這一事物固有的辯證法，來表現和創作出優秀的藝術作品。

虛與實

宇宙就是虛與實的結合，客觀事物本來就陰陽結合，虛實相生。

虛實是中國古典美學術語。虛與實在中國傳統藝術中，被廣泛運用於各個方面，如戲曲、詩歌、繪畫、音樂、舞蹈、書法、園林、建築等，這些幾乎無不涉及虛實關係的處理。如音樂中的休止，繪畫中的空白，影視中的空鏡頭，戲劇中的潛臺詞，詩歌中的省略號等，就是虛和實的結合。

虛中有實，實中有虛，虛實相生，這才是自然界的真實反映。

中國畫論中有「人但知有畫處皆畫，不知無畫處皆畫。畫之空處，全局所關，即虛實相生法」之說。這個「無畫處皆畫」，即指以虛代實，就是畫中空白的處理。

在盆景佈局中，虛與實一般可以理解為虛空和實在，或無和有。這是既矛盾又統一的辯證關係，也就是說，它們的關係是相對而言的。如樹石盆景中的景物既有樹木、山石，又有水面、土坡，相對於水面來說，樹木、山石、土坡為實，水面為虛，但其中樹木相對於石頭又為虛，土坡相對於山石也為虛。如僅就樹木而言，其虛實關係主要體現在主幹與樹葉、枝幹與空間、樹木與盆土等方面，主幹為實，枝葉為虛，但枝葉相對於空間又為實；在整體結構上，枝葉稠密處為實，枝葉稀疏處為虛。所以說，盆景作品中的虛實關係較為複雜。可以由佈局的處理，使之虛中有實，實中有虛，虛實相生，以展現作品特有的藝術魅力。

虛與實在盆景藝術中既指藝術處理手法，即前面所談到的虛空與實在，或無與有，也可指藝術境界，即虛境與實境。盆景中一切可以看得見的景物形象，如樹木、山石、土坡、配件等，都可謂是實境；而觀賞者由盆中實境而產生的聯想，在想像中生成的形象又謂之虛境，虛境又可謂之為意境。意境在盆景作品中表現為實境和虛境的統一。

中國畫亦很注重實境和虛境的結合，古詩論畫有云：「只畫魚兒不畫水，此中亦自有波濤。」意思是說雖然未畫水，卻可以感覺到魚兒在水中游動，這種表現方法古人稱之為「計白當黑」「以虛代實」「無筆墨處而見筆墨」。

一件優秀的藝術作品，一定會引起觀賞者的豐富想像力，拉動觀賞者的審美思路，使作品富於生命；一件成功的盆景佳作，必然會令觀賞者在欣賞的同時產生無窮的興趣，進而浮想聯翩、神遊其間而陶醉之中，化景物為情思，這就是意境，就是虛境。

在盆景作品中，虛總是依託於一定的實而存在的。離開實，虛就無從存在；而實又離不開虛的補充，沒有了虛，實就沒有想像的餘地。所以，虛與實是一對既對立又統一的矛盾。樹石盆景的創作必須做到有虛有實，虛實相生（見圖2-7）。

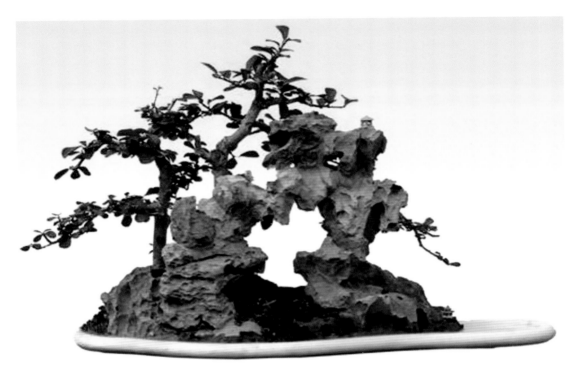

圖 2-7　虛實相生

(三)剛與柔　顧與盼

剛與柔

　　剛柔互濟在自然界中客觀存在，不同的景物，不同的景象，自然和諧地融合在一起，如雄偉險峻的高山，峻峰挺拔，重巒疊嶂，一派陽剛之氣，而虛無飄渺的雲霧煙靄，蜿蜒曲折的大江長河則占盡陰柔之媚；又如蒼松的剛勁挺拔，垂柳的婀娜多姿；還有碧波萬頃與峽江急下，激流奔湍與小溪潺緩，平湖如鏡與濁浪排空，涓涓細流與洪峰嘯喧，水霧如煙與浪花飛濺。陽剛與陰柔在大自然中隨處可見。

　　在盆景作品中，剛與柔主要表現在題材、藝術風格、藝術造型和材料的質地、形體、線條等方面，如有的作品以陽剛來表現題材和體現藝術風格，有的作品以陰柔來展現自身蘊味，兩者各有千秋。在作品造型時，如表現松樹姿態應以剛健為主，但也不可一味求剛，應剛中有柔；而若表現柳樹姿態，則以柔媚為主，但也不應一味求柔，應柔中見剛。只有這樣，作品才能既有對比變化，又有協調統一。

　　美學法則認為「陽剛與陰柔是對立的統一，兩者相輔相成，必須調劑互用，剛柔相濟。偏於陽剛可用陰柔來調劑，才利於創造陽剛之美；偏於陰柔則用陽剛來調劑，才利於創造陰柔之美，完全缺少某方，都不可能創造出美的作品」。因此，在盆景作品造型時，要注重剛柔相濟，不可一味求剛而忽略陰柔對比，也不能一味求柔而缺少陽剛之氣。

　　在材料的選用上，樹石盆景更能巧妙展現這種剛柔互濟的相互關係。石頭與樹木剛柔互濟，石頭與水更是天生的一剛一柔。

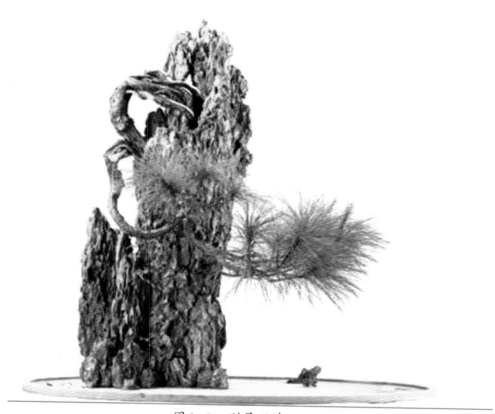

圖2-8　剛柔互濟

　　樹石盆景作品應透過石頭與樹木、石頭與水面的結合，在主體景觀上達到剛柔相濟。而樹木本身則可以由枝幹的直與曲、硬角與弧角、粗枝幹與細枝幹等變化，使之有機結合在一起，以產生剛柔相濟的藝術效果（見圖2-8）。

顧與盼

　　在樹石盆景的佈局中，要使各種景物成為有機的整體，顧盼呼應是極為重要的創作手法。

　　樹石盆景中展示的所有景物，都不是孤立存在的，其各種景物之間都具有內在的聯繫，也就是說各個部位的內在聯繫都是由相互顧盼、相互呼應來實現的。

　　樹石盆景中的顧盼主要體現在景物的方向上。樹石盆景中的景物一般都有其主要的朝向、傾斜等，如山石傾斜的方向是向左還是向右、是前傾還是後仰，樹木主幹的彎曲、傾斜、朝向，主要枝幹的伸展方向等。這些變化一般都較明顯，很容易看出來，但有時也很隱秘，需要欣賞者仔細去審視，才能發覺個中奧秘。所以，在盆景造型時，山與山、樹與樹、山與樹、主要景物與次要景物之間，一定要互相照應，顧盼有情（見圖2-9）。

　　假如盆景中的各種景物在佈局上，不是注重顧盼呼應，而是各自為政，在景物的種類、形體、線條、色彩以及朝向上都沒有重心、方向，沒有色彩、線條和形體上的和諧，那這件作品的景物就不能成為一個有機的整體，作品就會給人以散落、零亂、不完整、不緊湊的感覺。

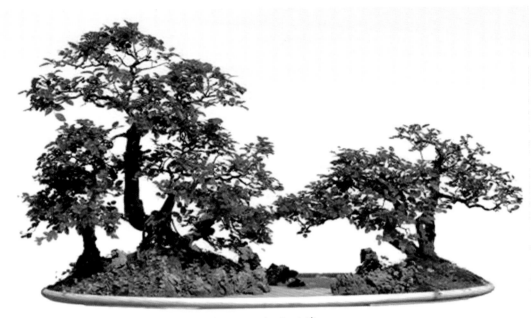

圖2-9　顧盼呼應

　　樹石盆景中的顧盼呼應表現在景物的種類、形體、線條、色彩以及主次、虛實、疏密、輕重、剛柔、動靜等方面。如主樹主幹以剛直的線條為主，那麼其他樹幹也應有剛直的線條與之呼應；如山石的外形以圓渾狀為主，那土中的點石、水中的配石以及遠山、坡岸石都要以相似的形狀與之呼應。又如主景若以某一色彩為主，則配景中也不能缺少這一色彩，這樣才有呼應。

　　一棵主樹周圍配以幾棵小樹，一塊大石頭左右散置幾塊小石頭，一個大的密聚處附近要襯托幾個小的密聚處，一個大的空白處還要點綴幾個小的空白與之相呼應。這些處理手法，都是為了達到有呼有應的目的，使作品中的所有景物成為一個有機的整體，不論上下、左右、前後，相互之間都因有了呼應而不顯得孤立，整個景觀才能引人入勝。

（四）藏與露　輕與重

藏與露

　　樹石盆景佈局中處理好藏與露的關係較為重要。藏與露處理得巧妙、得體，就會增強作品的感染力，使作品的寓意更加含蓄而深刻，更富於詩情，使觀賞者觸景生情，產生無窮的聯想。

　　畫論有云：「善露者不如善藏者。」又有云：「景愈藏則境界愈大，景愈露則境界愈小。」樹石盆景在佈局時，要做到有露有藏、露中有藏，使欣賞者在欣賞時有景外有景、景中生情的感受，並因之而產生豐富的遐想，從而有利於創造盆景作品的深遠意境，使作品獲得成功。

　　露中有藏的表現手法可用山石、樹木、配件等來體現。盆中的山峰要前後、高低互相掩映，給人以群峰起伏的感覺；坡腳更應大小、左右、前後錯落有致，使水岸線迂迴曲

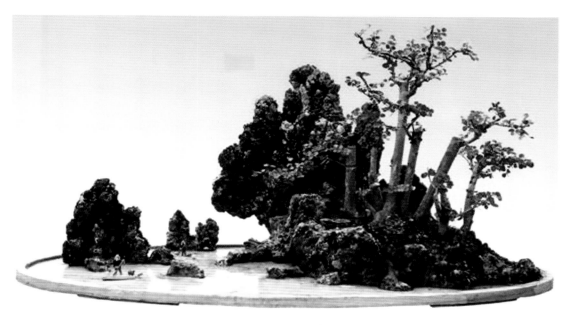

圖2-10　露中有藏

折；如有山洞，則要有遮擋，不能一眼望到底；如安置配件，可以將房屋、亭子等遮掉一半，或將其由山後露出一角，使觀者從未露出的景象中來猜測山後的其他內容，產生豐富的聯想。

　　如宋代的一幅名為《深山藏古寺》的名畫，畫中有山，有和尚，就是不見古寺，但通過畫中一條彎彎曲曲的山徑，1名挑水的和尚要去的地方，就必定是古寺無疑了。這古寺「藏」在深山叢林之中，讓觀者自己去想這古寺在哪裡。這樣處理的畫面，其高明之處就在於其比起將全部景物一覽無餘地畫出來要含蓄許多，其藝術感染力自然就會增強。

　　樹石盆景中選用多棵樹木叢植時更宜採用露中有藏的表現手法。要想表現叢林的幽深莫測，最忌一目了然，將樹木等距排列。可以選用大小、粗細、高矮不等的樹木，佈局時注意前後、錯落穿插，互相遮擋掩映，使樹與樹有露有藏，時隱時現。如果是單棵的樹木，則可以在幹、枝、葉之間作穿插變化，主幹前應有前遮枝，主幹後要有後托枝，枝與枝、片與片之間在上下、左右要有錯落、重疊、交互聯繫，透過這種露中有藏的處理，作品同樣會取得令人滿意的效果（見圖2-10）。

　　輕與重

　　觀者對藝術作品中物體和色彩的輕重感受，都是由自己的視覺在生活中憑心理經驗獲得。當人們由視覺感受樹石盆景展現的景物形體時，也會產生不同的輕重感覺。這種感覺當然是心理上的，並不等於實際的輕重，但如果沒有這種心理上的平衡，就不會有欣賞作品時在感觀上產生的美的愉悅。一件盆景作品要使欣賞者獲得心理上、視覺上的平衡，就必須做到輕重相衡，也就是要做到均衡佈局。

　　「均衡」是形式美法則之一，在造型藝術中指同一藝術作品畫面的不同部分和因素之間既對立又統一的空間關係。在盆景中所採用的不對稱的均衡，又稱「重力均衡」。在盆

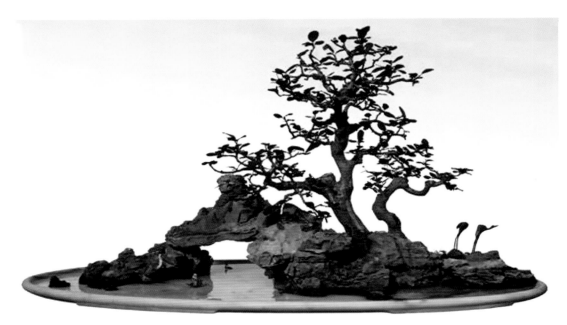

圖2-11　輕重相衡

景佈局中，主景一般不宜在盆的正中，而應稍偏向一側，次景則偏向另一側。盆中的景物如集中在一側，顯得較重且集中，則另一側景物就必須較輕而分散。如左邊的樹木既大又粗，顯得分量很重，則右邊的樹木就宜細小，使之感覺分量較輕。如樹木一邊枝葉短密，另一邊則宜枝長而疏。如樹冠上部較重，根部顯細則宜放置石塊以求均衡。佈局的虛空位置，也常常需要放置一些點石等配件，以達到整體景觀輕重相衡（見圖2-11）。

　　盆景藝術是在不對稱的組合變化中求平衡的，故在佈局中的均衡會涉及許多方面，如主與次、虛與實、疏與密、大與小、高與低、遠與近、粗與細、動與靜，以及色彩與透視的關係等。處理好上述各種關係與達到輕重相衡是不矛盾的。

　　盆景佈局中的輕重關係不是絕對的，這種比較關係在某些方面表現很明顯，而在某些地方則只能靠人們自己去意會。因為每個人在社會生活中積累的心理經驗不一定是相同的，具體反映到盆景藝術作品感受中，就是不同的人對作品不同的輕重感受。一般來說，較大的形體、較濃的色彩（或冷色調）、較暗的光影給人以重的感覺；反之則會給人以輕的感覺。具體到盆景作品中，一般可歸納為：山石比樹木重，樹木比水面重，水面比空間重，近景比遠景重，密處比疏處重，粗線條比細線條重，深色比淺色重。

　　雖然說盆景創作遵循一定的藝術原則是必須的，但千萬不可生搬硬套，更不能使之成為束縛我們創作的繩索和框框。因為一切藝術表現原則都是為創作的主題內容服務的。中國畫論有「畫有法，畫無定法」之說，樹石盆景創作亦然。

　　我們可以透過大量的藝術實踐，借鑒指導，靈活掌握，巧手運用，正確處理景物造型的條件與矛盾，使作品達到既符合自然之理，又高於自然，既變化多樣，又統一完美的藝術效果，這才是藝術創作的終極目標。

三、樹石盆景的佈局分類

　　樹石盆景是以樹和石的組合造景來進行佈局的，其佈局的手法很多。不同的樹石盆景由於立意不同，選材各異，且寓意有別，其情調、格調都隨之而變。但無論怎樣變，樹石盆景依據其盆面佈局情況，視其盆面有無留有水面，都可統分為以下兩大類別。

（一）水旱類

　　水旱類樹石盆景多以樹木為主景，間或也有以山石為主景的。水旱類樹石盆景盆中有山、有水、有土、有坡，樹木植於土岸或石上，山石將水與土分隔開來。盆中坡岸水線迂迴曲折，水面靜波瀠迴，樹木枝葉扶疏，山嶽秀中寓剛，形成水面景色與土坡岸地的自然景色。在淺口山水盆中，樹石盆景將自然界中水面、旱地、樹木、山石、溪澗、小橋、人家等多種景色集於一盆，表現的題材既有名山大川、小橋流水，也有山村野趣、田園風光，展現的景色具有極為濃鬱的自然生活氣息（見圖3-1）。

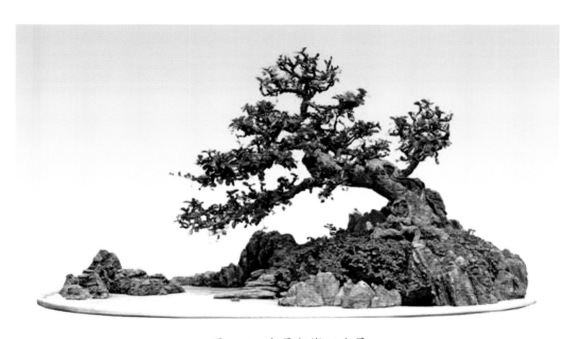

圖3-1　水旱類樹石盆景

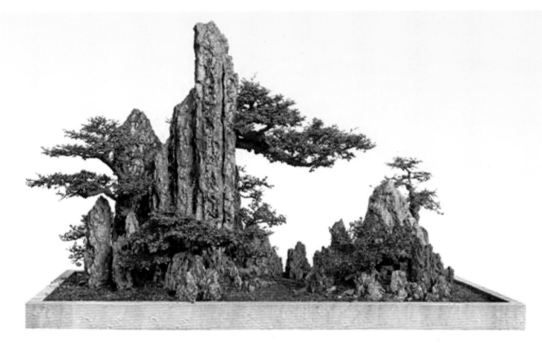

圖 3-2　全旱類樹石盆景

（二）全旱類

全旱類樹石盆景所用材料和佈局形式大致與水旱類樹石盆景相同，它既可以樹木為主景，也可以山石為主景。

全旱類樹石盆景盆中有山、有土、有坡，盆面中沒有水面，全部為旱地，這是全旱類樹石盆景與水旱類樹石盆景的唯一不同之處。

全旱類樹石盆景造型佈局的重點和技法主要在於樹木和山石在盆面土中的造型和佈局，透過樹木和山石及土坡的變化、組合及造型來表現旱地山石峰巒和自然樹木的自然美和藝術美（見圖3-2）。

除上述兩種分類外，樹石盆景還可以根據作品中選用的樹種（即以樹種）分類，或根據作品所用樹木棵樹的多少（即以株數）分類，或根據作品用盆規格大小（即以用盆規格大小）分類等。

四、樹石盆景的造型形式

　　樹石盆景造型形式的變化取決於作者現有的材料和創作主題。一般來說，樹石盆景造型或是圍繞著樹木與山石、山石與水面、水面與旱地之間的變化來做文章，或是透過對樹木、山石、水面、地形、配件等做不同的處理，以達到變化多端、豐富多樣。

　　樹石盆景創作者若能巧妙運用佈局中的疏密、虛實、剛柔、輕重等一系列藝術辯證法，則利於創造一種富於詩情畫意的優美場景，使作品的形式和內容都得到昇華，並與欣賞者的思想產生交流和共鳴，令觀者有「望秋雲，神飛揚，臨春風，思浩蕩」之感，達到情景交融、物我兩忘的境界。

（一）水旱類

　　水旱類是樹石盆景的主要佈局形式，常見的有以下幾種。

1. 水畔式

　　盆中一邊是旱地，一邊為水面，用山石分隔水面與盆土。旱地部分栽種樹木，佈置山石；水面部分放置漁船，點綴小山石。水面與旱地的面積不宜相等，一般旱地部分稍大。分隔水面與旱地時注意分隔線宜斜不宜正，宜曲不宜直。水畔式樹石盆景主要用來表現水邊的樹木景色（見圖4-1）。

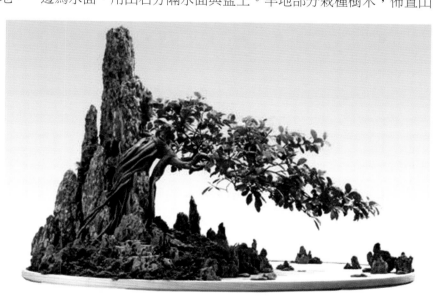

圖4-1　水畔式

2. 島嶼式

盆中間部分為旱地，以山石隔開水與土，旱地四周為水面，中間呈島嶼狀。水中島嶼（旱地）根據表現主題需要可以有一至數個。小島可以四面環水，也可以三面環水（背面靠盆邊）。島嶼式樹石盆景主要用於表現自然界江、河、湖、海中被水環繞的島嶼景色（見圖4-2）。

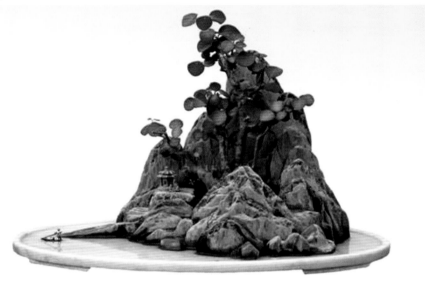

圖4-2　島嶼式

3. 溪澗式

盆中兩邊均為山石、旱地和樹木，中間形成狹窄的水面，成山間溪澗狀，並在水面中散置大小石塊。兩邊的旱地必須有主次之分，不可形成對稱局面，較大一邊的旱地上所栽的樹木應稍多且相對高大，另一邊則反之。溪澗式樹石盆景主要用於表現山林溪澗景色，極富自然野趣（見圖4-3）。

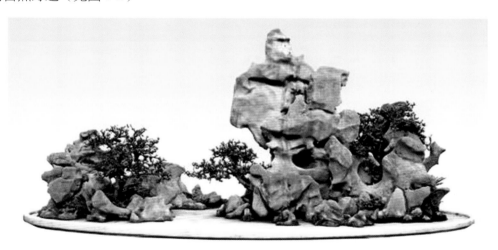

圖4-3　溪澗式

和人工痕跡，使之達到合乎自然的效果。

樹石盆景多選用數棵樹木合植造景。但無論採用何種形式都不是孤立地將所選樹木植在盆中，而是將其與山石、水面、旱地等配合，構成一個和諧的整體。因此，同一盆中的樹木風格必須統一諧調。如用不同的樹種，更應注意風格的統一，每棵樹不宜追求突出的個性，應使其互相配合，注重景觀的整體效果。有些樹木如果單獨種植，往往會有這樣或那樣的不足，但在樹石盆景中，透過巧妙的組合，精心的佈局，恰當的加工，與其他樹木或山石等景物有機地結合起來，也能達到理想的整體效果。

樹石盆景一般都選用大理石淺盆，栽種樹木的旱地部分相對較小，盆土較淺，所以在選用時應注意挑選那些沒有向下生的主根且有四面鋪開的成熟根系的樹木，這樣的樹木做成樹石盆景後不但易於成活而且生長良好。樹石盆景中的樹材通常選用葉細小、耐修剪、易造型及觀賞價值高、容易培養成大樹形的樹木。常用的樹材有五針松、真柏、雀梅、榔榆等（參見圖2-4）。

（二）山　石

製作水旱類樹石盆景時，因為山石一般都用來作旱地邊緣的坡角、江中小島和低山遠景，故而在挑選石料時注重的是「石形」，即石頭的形態，而不是山的形態。山石是山的構成物，多呈圓渾的塊狀物（見圖5-2、圖5-3）。

製作以山水景觀為主題的樹石盆景時，在挑選石料時應注重其要有「山形」，即山的形狀，如峰、巒、崗、嶺、壑等各種山體形態，以體現山景的雄偉和秀麗（見圖5-4）。這就要求作者應具備一定的製作山水盆景的基本技藝，瞭解

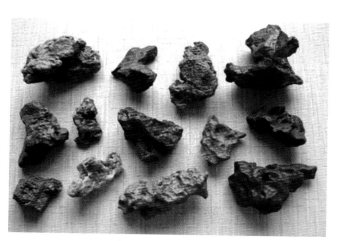

圖5-2　山石材料

圖5-3　石頭組合示例

圖5-4　有峰形山石

自然界山石的地貌特徵、表現手法和加工技藝。

　　水旱類樹石盆景的石料不必具有峰巒崗巒，山形只需具有塊狀、圓渾的石頭形態即可。硬質石料不易雕琢加工，要注意石料的天然形態和表面皺紋，盡可能因材而用，保持石料的天然形態和特點。

　　樹石盆景選用的石料，其形態、質地和色澤都有一定的要求。同一作品中的石料應儘量石質相同，石色相近，石紋相似，脈絡紋理相通。所選的石料要有「石感」，即石頭的質感，要有質感就必須有一定的硬度。所以用作樹石盆景的石料，多以硬質石料為主。硬質石料能給人以堅毅、剛強的感覺，與樹木、水面、土坡配合起來相得益彰，形成剛柔對比。

　　在同一盆中，選用的石料必須是同一種石頭，且在形狀、色澤、皺紋、質地等方面都要儘量協調統一，這一點對於作品的成功也是非常重要的。當然，協調統一並不是要求全部相同，而是「求同存異」，在塊面、皺紋、形態上作一些變化，如石頭可以有大有小、皺紋可以有疏有密、形態可以有方有圓等，要注意在統一中求變化、在變化中求和諧，以使最後創作出的作品達到理想的效果。

　　樹石盆景常用的石料一般以硬石為好，且最好具有理想的天然形態和皺紋，同時色澤宜柔和，石感宜強。常用的石料有以下幾種。

　　（1）龜紋石

　　又名龜靈石，因石料表面有深淺不一的龜裂紋而得名。龜紋石石質較硬，石感很強，形態渾圓，色澤古樸自然，極富中國山水畫意。主要產於重慶、安徽淮南、湖北咸寧等地。

　　（2）英德石

　　又稱英石，顏色為灰黑、灰色和淺灰色。英德石是中國傳統的觀賞石之一，石感很強，石塊表面皺紋變化豐富，形態嶙峋。主要產於廣東北江中游的英德、石灰鋪、九龍、大灣等地。

　　（3）宣石

　　又稱宣城石，色白夾淡黃，稍有光澤，石質堅硬，表面皺紋細緻，變化豐富。宣石外形多呈圓渾狀，常用作水旱類樹石盆景的坡岸，用作點石也較為自然，是我國傳統觀賞名石之一。主要產於安徽宣城、池州一帶。

　　（4）石筍石

　　又名白果岩、虎皮石，顏色有多種。做樹石盆景時以青灰色石筍石為最佳，橫截其石料頭部，用作坡岸和點石之一。主要產於浙江、江西等地。

　　（5）鐘乳石

　　多為乳白色，也有黃色、琥珀色等。鐘乳石是石灰岩溶洞中石頭長期受水的作用而形

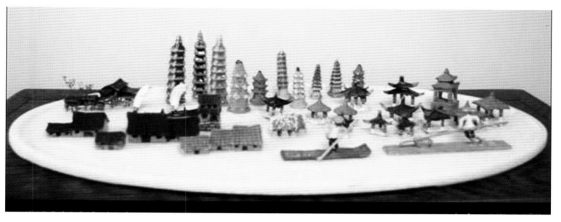

圖5-5　樹石盆景常用配件

成的，其形態渾樸，呈峰狀，用作樹石盆景時多選其石料峰狀頂部鋸截。主要產於廣西、安徽、湖南、湖北、雲南等地。

（三）配　件

配件是指安置在樹石盆景中的人物、動物、建築、舟楫等點綴品。雖然它們在盆中僅起點綴作用，而且體量也不大，但在樹石盆景中，配件常常起到重要的作用（見圖5-5）。

樹石盆景多表現範圍較大的景觀以及生活氣息較濃的題材，它離不開建築物，離不開人的活動。所以，必須在盆中點綴配件，以幫助表現特定的題材，增添作品的觀賞內容，加深作品的含義，使作品產生一種親切、自然、和諧、融洽的氛圍，使觀賞者與盆中的景物產生交流，產生共鳴，進而接受它、喜歡它。在樹石盆景中，配件所起的作用是不可忽視的。

由配件的安置，可以豐富樹石盆景作品的內容，增添其生活氣息，有時還能體現作品內含的時間、季節、展示地域、環境以及時代等。

根據盆中配件大小，可以估計出景物的大小，配件越小，景物越大。由安放配件，利用近大遠小的透視原則安放配件，對於表現景物的縱深感也是極為有利的。

配件的擺放要根據作品的題材、佈局、石料、樹木等因素綜合考慮選用。一般來說，配件的數量宜少不宜多，體量也要掌握大小適宜，色彩宜清淡不宜過分濃豔，風格宜自由不宜嚴謹。否則，就會喧賓奪主，沖淡主題。

配件有陶質、瓷質、石質、金屬質等數種不同質地。其中，以陶質為最好。陶質材料是用陶土燒製而成的，它不怕水濕和日曬，不會變色，質地與盆缽及山石易於協調。陶質配件有上釉和不上釉之別，上釉者又分單色和五彩兩種。至於某一樹石盆景選用何種質地配件最為恰當，則需創作者酌情選用，總之，應以自然、淳樸、協調為原則。

（四）土

樹石盆景中的植物大多栽種在極淺的大理石盆中，周圍僅用一些山石和青苔攔住，盆中能存土的地方很淺很少；有的樹木還栽種在山石洞穴和山石縫隙中，這些地方能存土的

圖5-6　土

範圍更少。要使樹石盆景中的樹木存活且生長良好，就應儘量選用較高質量的土。

樹石盆景的用土必須具有良好的通氣、保水性能，另外最好稍微有一點黏性（見圖5-6）。因為樹石盆景中的用土，不僅要有儲存養分、供應水分的功能，以滿足植物生長的需要，同時也是塑造景物的材料。盆中高低起伏的地形，也要靠土來塑造。所以，製作樹石盆景所選用土的性能就顯得非常重要。

作者可以自己配製培養土。配置培養土的材料一般為山土、菜園土、田泥土和未腐爛的植物殘餘，加上泥炭、草根、樹葉土、礱糠灰、樹葉、松針葉、鋸末、稻草等，或各種餅肥和動物糞肥。將這些材料混合後堆製腐熟，再混以一定比例的瘦土，就可配製成品質較優的培養土了。

培養土的漚製可以採用分層堆制法。先在地中挖數個土坑，將樹葉、鋸末、稻草、草木灰、餅肥、動物糞肥等與菜園土、田泥土、舊盆土按3：1的比例混合均勻，鋪入土坑內做第一層；然後倒入一層腐爛物，再撒一層鬆散舊土，接著再一層腐爛物一層舊土繼續堆填，堆填之中可分幾次澆糞肥水，直至堆到土坑凸起成土丘狀為止；最後再澆適量水，用泥土封蓋土堆表面，經兩三年便可完全腐熟，期間可以翻動兩次。

（五）盆

製作樹石盆景的盆多採用山水盆景所用的淺口大理石水盆，且以石質的為多，或採用極淺的紫砂樹木盆。

由於盆口較淺，盆中泥土極易收乾，故一般不需開排水孔。如選用的淺盆規格過大，且中間盛土部分所占比例也較大，則可在確定作品基本佈局後，在準備栽種樹木的地方開1～2個排水孔以利排水。

盆的形狀主要有長方形、橢圓形、腰圓形、船形、正圓形以及異形（即各種不規則的自然形）等，其中以長方形、橢圓形最為常見和適用（見圖5-7），盆的造型以簡潔、明快為好。一般來說，長方形盆工整大方，橢圓形盆優美柔和，正圓形盆利於表現景物的深度和便於四面觀賞，異形盆則誇張而富於變化，顯得較為活潑。

盆的材質以白色大理石、漢白玉為好，此外，較淺的釉陶盆和紫砂盆也可以用。採用自然石板加工而成的水盆，形狀可根據作者的意圖隨意加工。形狀不規則而富於變化的異形盆用作樹石盆景很具特色，這種盆雖無盆沿，不可貯水，但卻可以做出「旱盆水意」的

圖 5-7　盆

圖 5-8　常用几架

意味，另有一番景致。

（六）几　架

製作樹石盆景的几架主要有落地式和桌案式兩類（見圖5-8）。

（1）落地式

落地式几架比較大，也較高，因是直接放在地面上，在其上再擺放盆景，故稱落地式。常用落地式几架形狀有方桌、圓桌、長方桌、方高架、圓高架、高低聯體架等，材質有木質、竹質、天然樹根、陶質、水泥、金屬等多種。

（2）桌案式

桌案式几架體積較小，因其需放在桌案上，再置放盆景，故稱桌案式。桌案式几架在陳設盆景時是用得最多的一種。常用桌案式几架有圓形、方形、橢圓形、長方形、兩擱架、書卷架、高低聯體架、四只一組小架等。

六、樹石盆景的創作過程

　　創作樹石盆景必須掌握山水盆景和樹木盆景的基本製作技藝，二者缺一不可。樹石盆景是山石與樹木結合而成的一類盆景，它表現的內容中既有山水景觀又有樹木造型。如果作者掌握了樹木造型技藝，但對製作山水盆景的技藝一竅不通，或者是有山水盆景製作技藝而對樹木造型不甚明瞭，那他在創作樹石盆景時必定會顧此失彼，創作的樹石盆景作品肯定會存在不足之處。

　　樹石盆景創作者必須具有一定的樹木造型技藝，同時還必須掌握山水盆景坡岸佈局處理的技巧。只有這樣，才能創作出令人滿意並且充滿詩情畫意的樹石盆景佳作來。

（一）立　意

　　創作盆景之前，應先立意確定主題，即做一個總體的構思（見圖6-1）。這個構思包括主題確定、題材選擇、考慮佈局以及藝術表現手法等。製作樹石盆景更要創意在先、構思成熟，只有這樣，才能創造出美的意境來。

　　《周易・繫辭上》云：「聖人立象以盡意。」黃鉞《二十四畫品》也有云：「六法之難，氣韻為最，意居筆先，妙在畫外。」藝術創作中的「意」是創作者對現實生活審美感受的提煉和集中，它蘊含著創作者的審美情趣。藝術家的「意」是與藝術作品的感性內容緊密聯繫、融為一體的，它是作者形象思維活動的結果。因此，意又表示創作者對所要表現對象的深刻體驗，對要表現對象的特徵的獨特把握或獲得的獨創性構思。

　　張彥遠《歷代名畫記》中云：「守其神，專其一，合造化之功，假吳生之筆，即謂意在筆先，畫盡意在也。」這就是中國山水畫論中

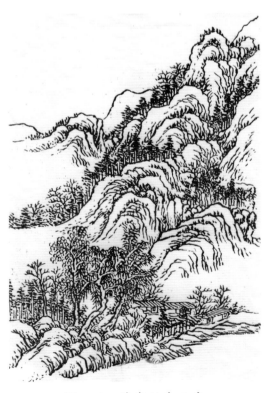

圖6-1　作畫必先立意

的「意在筆先」。唐代畫家王維在其《山水論》中云：「凡畫山水，意在筆先。」清代畫家方薰在其《山靜居畫論》中云：「作畫必先立意以定位置，意奇則奇，意高則高，意遠則遠，意大則大，意庸則庸，意俗則俗矣。」另又云：「筆墨之妙，畫者意中之妙也，故古人作畫意在筆先。」

立意構思只是創作者初步的構想，不一定是完全成熟的，一成不變的，創作者在製作過程中若覺得不妥還可以有所變動，進行相應調整。

（二）選　材

有了明確的總體構思後，就可著手準備材料，即挑選創作所需要的樹木和山石，以及配件、盆缽等。

選擇的樹木材料必須是服盆多年、生長旺盛強健的成形樹木。因樹木在樹石盆景中是主要景觀，十分醒目，觀眾第一眼欣賞的就是樹木。若樹木材料不夠成熟，或存在各種缺陷，那做成的作品必定也是不成功的。一般來說，樹材以具有大樹形態、生長多年、旺盛且已成形、合乎自然、少有人工痕跡的為好；樹形過分奇特、誇張的不宜選用，如典型的懸崖式、曲幹式、枯峰式、提根式等。

選材時應注意樹材整體效果的配合是否諧調融洽。因樹石盆景中樹木大多是兩棵以上合栽，有些樹材雖有某些缺陷，但如果同其他樹木合栽在一起，卻因可以起到互補的作用，而顯得較為自然，故不必過分追求其中每棵樹木的形態完美。充分利用每棵樹木的形態是樹石盆景與一般樹木盆景在選材上的不同之處。樹木盆景講究一棵獨立的樹形的完美形態，合栽式除外；樹石盆景中的樹木則可以多棵相互陪襯，也可以數棵與山石組合，即使有些缺陷也可以在山石佈景時加以掩飾。

樹石盆景中選用的山石材料當以形狀圓渾、紋理清晰、沒有明顯的棱角和硬角為好（見圖6-2）。因為樹石盆景中的山石材料，主要用作坡腳、水岸線和土中點石，所以形狀不宜太奇特。同一盆中的山石材料最好在紋理、形態、質地、色澤等特徵上統一協調，並以能與盆中樹木相配為原則。

如是用於全旱類樹石盆景中的山石材料，則可以根據山水盆景的選石要求或根據作品主題需要，挑選具有各種「山」形的石料。要注意一件作品中所選的石料在石種、形態、色澤、紋理上的儘量協調一致，且應能與盆中樹木和諧融合在一起。

樹石盆景的材料選擇大多不可能一次就完成，而要進行多次挑選。但製作前一定要多選備一些材料，如原計劃需要大小五棵樹材的，就應該多選兩三棵做備用替換。石材的選用也是如此，可以多選一些，以便在製作過程中不斷補充和調換，以免因缺少

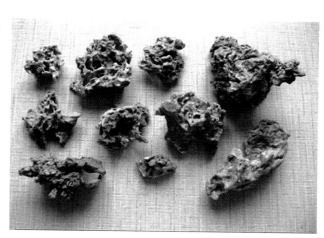

圖6-2　山石材料的挑選

某一材料而勉強製作，進而影響作品的整體效果。

　　實際上，樹石盆景的立意構思與材料挑選是不可截然分開的，構思的同時往往已經開始動手挑選材料，而在挑選材料的同時又在不斷充實完善新的構思，兩者互為一體。

（三）加　工

　　當需要的樹材和石材都已選定時，就可以進行創作前的材料加工了。材料加工就是使選出來的材料符合創作需要及要求，然後才能進入佈局加工程序。如所選材料不進行事先的預加工，而是直接進行佈局組合，肯定會出現許多問題，並會感到佈局加工很難進行下去，這樣往往費時費力，以致影響作品製作的進程。

1. 樹木加工

　　製作樹石盆景的樹木，一般以幼樹培育為好，也可以從山野採挖。無論是什麼樹木，都必須經過養護、加工、造型，使之初步成型以後方可選用。

　　樹木加工以修剪為主，攀紮為輔，粗紮細剪（松柏則較多採用攀紮）。樹石盆景樹木加工的修剪、攀紮和樹木盆景的加工方法基本相同。

　　攀紮可分為棕絲紮法和金屬絲紮法兩種。現在在樹木盆景造型中大多採用金屬絲攀紮的方法，棕絲紮法已很少採用，即使是如五針松等松柏類的造型，也只是在彎曲其粗枝時用一下棕絲，加工細枝時都採用金屬絲攀紮。

　　金屬絲攀紮的最大優點在於其能比較自由地調整樹木枝幹的方向與曲直，經過金屬絲攀紮後的枝條線條流暢、曲伸自如，比較自然。

　　攀紮時一般採用鋁絲、銅絲或鐵絲，可根據需要攀紮的樹木枝條粗度和硬度來選用粗細合適的金屬絲。如選用過粗的鐵絲，則必須先用電工膠布包裹，以免損傷樹幹枝條。對於樹皮較薄、易於損傷的樹種，可用麻皮或膠布包捲枝幹，然後再纏繞金屬絲。

　　攀紮順序為先主幹，再主枝，最後為分枝；纏繞的方向多按順時針方向。纏繞時注意將金屬絲貼緊枝幹，並保持大約45°，邊扭旋邊彎曲；用力宜柔軟，要慢慢用力，不可猛用力，以防折斷枝幹或損傷樹皮（見圖6-3）。攀紮後需注意及時鬆綁，以免金屬絲過分嵌入枝幹內造成不美觀。

　　修剪主要用以培育出自然有勁的枝條，待樹木的第一節枝長到所需要的粗度時，進行強度剪裁，使之生出側枝，即第二節枝，一般保留兩根，再進行培養。待第二節枝蓄養到所需要的粗度時，又加剪裁，以下第三節、第四節枝，都如此剪裁。每一節上留兩個左右的小枝，一長一短，經多年修剪後，枝幹就會比例勻稱，曲折有力。

　　在進行樹石盆景造景時，還要根據總體佈局的

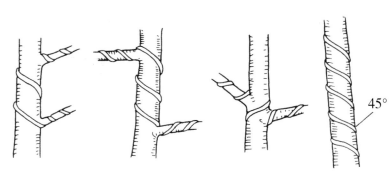

圖6-3　用金屬絲纏繞主幹、側枝

45°

需要，對樹木作進一步的修剪，去除多餘的部分，以達到樹形符合樹石盆景造景之需要。修剪時，應剪去平行枝、交叉枝、對生枝、重疊枝、輪生枝等影響美觀的枝條。可根據需要，將之剪除、剪短或透過攀紮進行調整。總之，要保留精華部分，去除多餘、繁雜部分，以使樹形美觀，枝幹遒勁自然，結構趨於合理。

在多棵樹木合栽時，如果每棵樹木都很完整，但配在一起卻不一定和諧，這時可將兩棵樹木相靠攏一側的大枝加以剪除，以求整體協調（見圖6-4）。總而言之，配置效果要以全局為重。

一般來說，養護數年初步成形的樹木，其根系均很茂盛，而樹石盆景中栽種樹木的地方往往很小，形狀也不一定規則，故在栽種樹木之時，還要將樹木根部做一些整理。可先用竹籤剔除部分舊土，再剪短過長的根，以便順利栽種。剔土與剪根的多少，應視盆中旱地部分的形狀及大小而定，這樣可以儘量少剔土和剪根，以利樹木栽於盆中後儘快服盆成活。

圖6-4　樹木合植

2. 山石加工

石料在加工前，可把挑選出來的石材逐一審視，反覆觀看，並根據總體佈局需要考慮加工切割。切除多餘無用部分，保留需要的精華部分。

用作坡岸的石頭，都要把底部切割平整，使其能與盆面接合平整、自然。如石頭是直接放置在盆中泥土上且其底部只是稍不平整，則可以省略切割這道工序。

除了底部的切割平整之外，石料加工還有雕琢（見圖6-5）、打磨、拼接等其他方法。

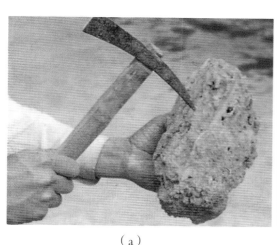
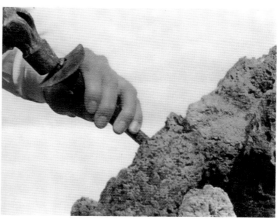

（a）　　　　　　　　　　　　　　　　（b）

圖6-5　雕　琢

樹石盆景中的石料大多是用作坡岸和水中點石，或是用作遠山陪襯。一般來說，用在旱地部分作點石的石料可以不作底部切割加工，但如果石料體量過大，則要切除不需要的部分。可將石料切割成兩塊甚至多塊，也可將過大的石料僅切取需要的一小部分，來挑選其中的某塊使用。

樹石盆景中多選用硬質石料，故不必雕琢加工。但有時為了作品需要，可將山石外部存有的殘缺或棱角部分，採用打磨的方法，使其圓渾、自然，減少山石的人工痕跡。打磨既可用金剛砂輪片或水砂紙，也可用電動打磨機和電動拋光機。

樹石盆景中的坡石和點石一般都用一塊或多塊石料拼接成一個整體，故而山石加工時經常用到拼接法。拼接時宜大小石料搭配，一大一小，或幾塊在一起大小參差，以求得到理想的形狀和適合的體量。拼接時要注意相連接的石料應有整體感，這就要求所選石料的色澤要相同，石料的皺紋也要相近，以使石料連接後氣勢連貫、渾然一體。

（四）佈　局

樹木和石料加工完畢後，就可以在盆中進行組合佈局了。佈局時應將樹木與石頭在盆中作比試、調整，遇到不合適的材料就要更換或者重新加工，直到將每棵樹、每塊石料都安排在恰當的位置，總體效果達到預期設想為止。

佈局過程應是先樹木、後山石。因為樹木大多是作為主要景物出現的，山石是起陪襯作用的。當然，有時某一件作品中會以山石為主要景物，而樹木則作陪襯，此時就可以先安排山石佈局（見圖6-6）。

有時樹、石的放置也可以相互穿插進行。一般是先將樹木放進盆中預想的位置，參照叢林式的佈局，注意樹木之間的高低、前後、疏密、穿插、呼應以及透視等關係及樹木的朝向。樹木安置好以後，就可配置石料：可先用石料作坡岸，以分開水面與旱地，然後做旱地點石，最後再做水面點石。

水旱類樹石盆景中石料的佈局主要是坡岸水岸線的安排，可參照山水盆景中的坡岸點石處理（見圖6-7）。所不同的是山水盆景中的坡岸是以山體為主景作填襯的，而樹石盆景中的坡岸則以

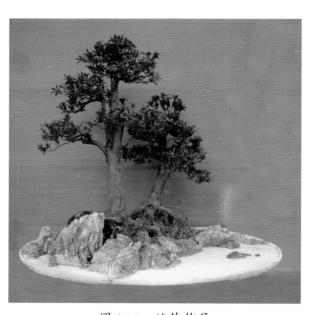

圖6-6　試作佈局

圖6-7　坡岸水岸線可參照山水盆景的處理

樹木為主景，與土相連構成水景。

　　坡岸山石要有高低變化，遠處、中間、近處要有起伏變化，不可成階梯狀。與水面接觸的石料可作成斜坡狀，尤其是最前面親水的幾塊石料，也可以成陡坡直接接觸水面。

　　另外，石料還要有大塊、小塊的搭配，大小厚薄都差不多的石頭不可以用在一起，否則，就很難組成自然生動的坡岸。

　　佈局時，還要在水面和旱地上安排點石，以形成點石與坡岸、水面與旱地的有機聯繫。千萬不要忽略了水面中點石及旱地中點石的功能作用，這些點石對樹石盆景的整體造型以及作品的成功非常重要。水面上的點石可以與作坡岸的山石呼應，形成山轉水活的動態效應；旱地中的點石可以對樹木起到呼應和襯托的作用，對地形地貌的變化尤顯重要。應做到土中有石、聚散得當、剛柔相濟、結合自然，方能襯托出樹木景致的優美如畫。

　　全旱類樹石盆景在樹木佈局成功後，就可直接在盆中土面上安排石塊。此時，應注意石塊的大小、聚散、高低之分，並注意其與樹木的合理匹配。有時樹木材料的根部或其他枝條、主幹有缺陷，可利用石料來掩蓋和彌補。

　　最後再做配件的選放。要注意配件安放位置的合理性以及丈山、尺樹、寸馬、分人的比例關係，以及近大遠小的透視原則。

　　佈局過程必須認真對待，佈局常常要經過多次調整。在佈局過程中，樹木和山石材料可能還會根據需要進行多次加工，才能達到理想的效果。

（五）膠合石料

　　膠合石料是為了將樹石盆景中的旱地與水面分開，使盆面中的水不進入旱地盛土部分影響樹木生長，或使旱地部分的泥土不能進入到水中而致水面污染，弄髒盆面。

　　膠合石料前，為使石料拼接處更加吻合，首先要把石料表面清洗乾淨，然後把石料膠合在盆中原先定好的位置上，用水泥將每塊石料的底部抹滿，要注意石塊與盆面的緊密接合和石塊之間的接合，以免出現漏水現象（見圖6-8）。可以將石料作旱地的一面多抹些水泥，並作檢查，如發現漏水，及時補上水泥；也可在水泥乾後，在盆中的另一邊放水，觀察是否有漏水現象。如水泥漏在石頭外面，要及時用小毛筆或小刷子蘸水刷淨漏出的水泥，保持石料外面和盆面的清潔。

　　膠合前，可用鉛筆將主要景物的位置在盆上作記號，尤其要注意水岸線的位置應作準確的標記，對某些石塊還可編上號碼，以免膠合時搞錯；或者是在將石塊從盆中拿下來的時候，按其原先在盆中的位置，左邊、右邊、中間各自分開擺放。這樣，在膠合時就不致因搞錯石塊而破壞原設計效果，或無法順利進行膠合。

　　如選用軟石類石料作坡岸，則必須在近土的一面抹滿厚厚的一層水泥，以

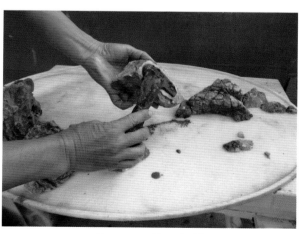

圖6-8　膠石合料

有效防止水的滲漏。膠合時宜選用高標號水泥，用水調和均勻，即調即用。為了增加膠合強度，一般都要加入一種增加水泥強度的摻合劑801膠水，也可以選用「水不漏」快乾水泥。

在調拌水泥時可加入不同的水溶性顏料，以使水泥的顏色與石頭相近。

（六）栽種樹木

栽種前，先把樹木的根系適當作些整理。根據盆中土面部分大小，剪去一些過多過長的根系，尤其是向下生長的長根，應將其剪短，去除一些舊土。整理完後，再按照原先佈局的位置栽種，並使其中的每棵樹都栽在恰當的位置。

由於樹石盆景中的樹木一般都栽在極淺的大理石盆中，樹木四周用土不多，這就有可能使栽下的樹木產生不穩的現象，或出現樹木歪倒傾斜的情況，偏離創作設計要求。為避免這種現象的出現，可用強力膠水將數根金屬絲膠合在盆面上，以這些金屬絲來收緊、固定樹木的根部，使樹木穩穩種植在盆中，不致搖動。為使美觀，在用泥土覆蓋樹木根部時可將金屬絲掩蓋，不讓其露出。

栽種樹木之前，可先在盆面上鋪一層較淺較薄的土，如果盆鉢上有排水孔，則還需在排水孔上墊一塊塑料紗網，以免漏掉盆土。

樹木栽種位置確定之後，就可將事先篩好的中粒土和細粒土填進盆中樹木根部的間隙。用細竹簽把土與根部撳實，但要注意不可將土壓得太緊，只要無過大的空隙即可，以便於透氣，利於植物生長（見圖6-9）。

樹木全部栽植好後，要作一番觀察，看看是否整體協調，是否達到原先設計佈局的要求，如覺得不合適或不滿意，還可作一定改動。在確定都無大問題後，才可用土將旱地部分全部填滿。最後用噴霧器在土表面噴水，應注意不必過於噴透，以固定表層土面。

石上式樹石盆景栽種樹木的工作是在石上進行的，先要把需要栽種樹木的石料進行開洞處理。如是軟石類石料，則較為容易開鑿石洞，可用鑿子雕琢，洞口宜小，洞裏宜大，並留下出水口，以利於樹木生長。如是硬石類，不易開鑿洞口，就必須先挑選好具有天然洞穴的山石。如果硬石類石料沒有天然洞穴，則應在佈局中用石料拼接時特意留出一定的空隙和「山洞」，才可以將樹木栽上。

（七）後續處理

在經過材料加工、佈局、膠合石料、栽種樹木等一系列工作後，一件樹石盆景作品大體可算基本完成，此時，仍有一些後續工作有待完成。樹石盆景的後續工作主要包括盆面地形處理、配件安放、鋪種苔蘚、清潔整理等。至此，整件作品方告完成。

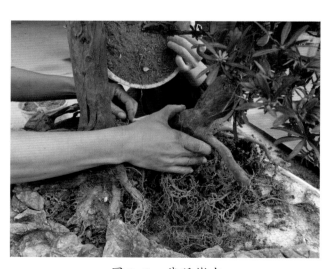

圖6-9　栽種樹木

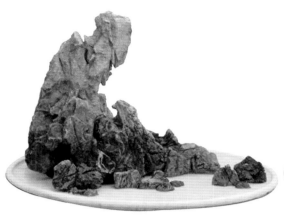

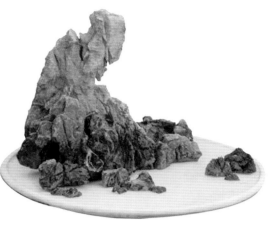

圖7-5　水面右側用兩塊小石組成矮山配峰

圖7-6　水面小山坡腳略作調整

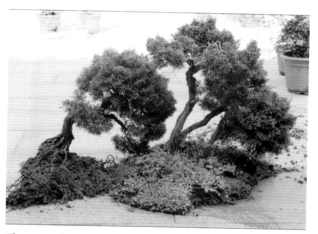

圖7-7　把挑選好的植物（眞柏）從盆中托出，
　　　　準備栽植在盆中

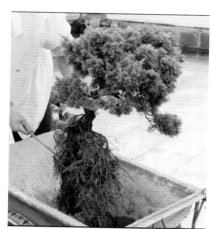

圖7-8　去掉過多的泥土

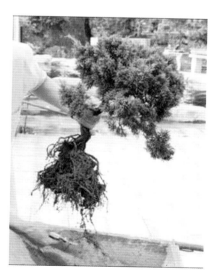

圖7-9　剪去過長的根系，
　　　　以便栽種

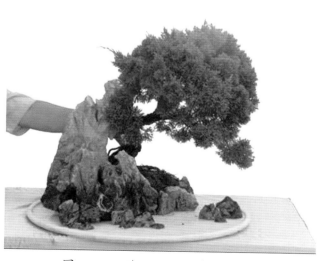

圖7-10　放入一棵臨式眞柏，
　　　　　觀察是否合適

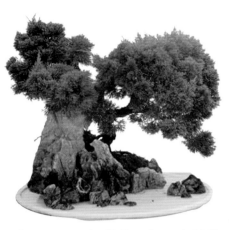

圖7-11　一棵顯然不行，左側過
　　　　於空虛。在主山後面再
　　　　放上一棵真柏。

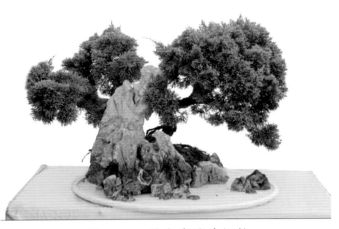

圖7-12　將樹姿稍作調整

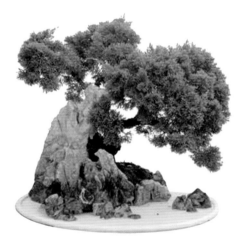

圖7-13　繼續調整樹姿，直到滿意為止

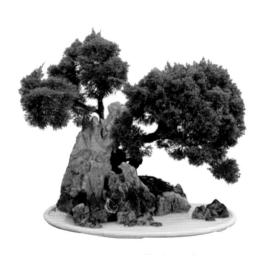

圖7-14　最後定型

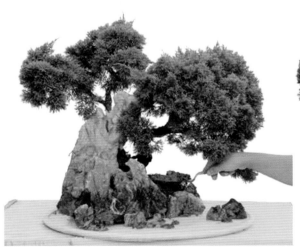

圖7-15　加土栽植

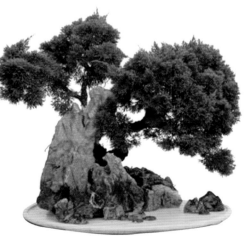

圖7-16　土面上鋪種苔蘚

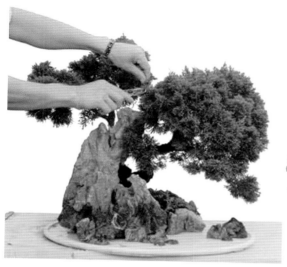

圖 7-17　修剪樹形

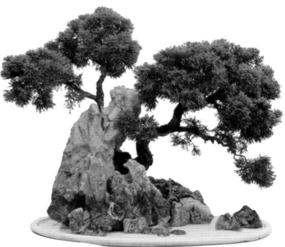

圖 7-18　經修剪後樹姿煥然一新

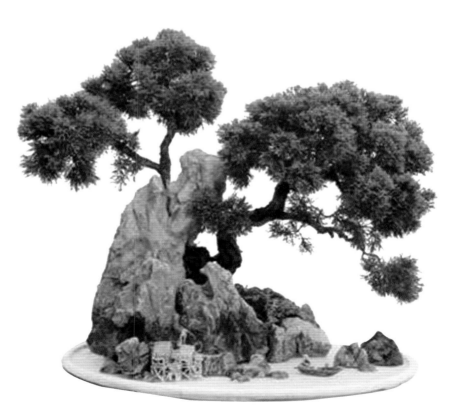

圖 7-19　放上擺件，作品完成

(二)《古塔倩影》創作實例

《古塔倩影》創作過程見圖7-20至圖7-35。

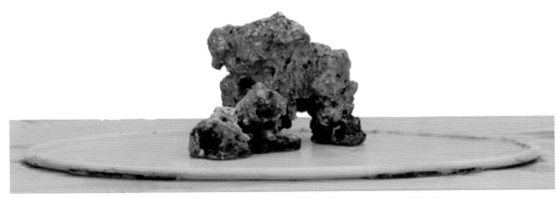

圖7-20　根據創作主題，選合適石塊置於盆的正中

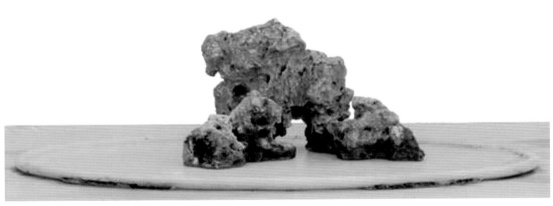

圖7-21　在其右面添加石塊

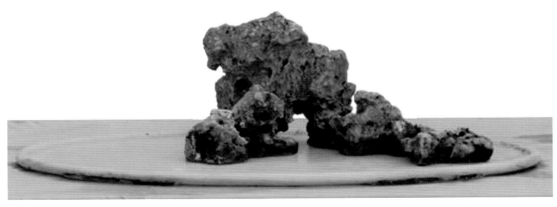

圖7-22　繼續增加石塊以分割盆土與水面

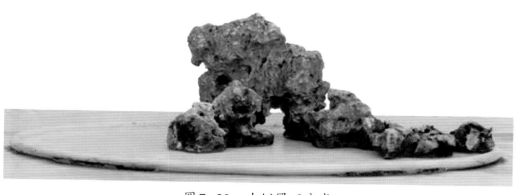

圖7-23　右側置石完成

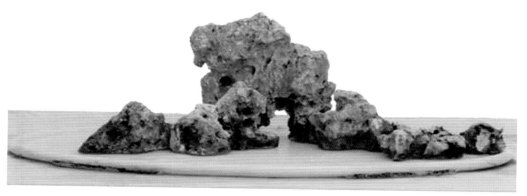

圖7-24　開始左邊石塊佈局

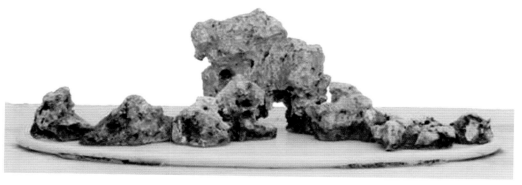

圖7-25　兩邊石塊佈局完成

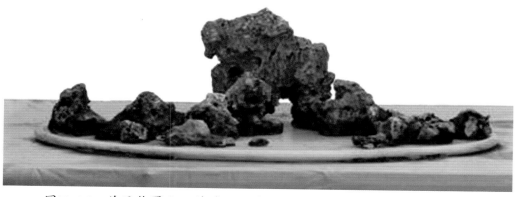

圖7-26　前面佈置小石作坡腳，使水面虛中有實，水岸線曲折有變

圖 7-27　準備好樹木（博蘭）

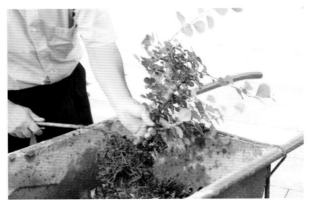

圖 7-28　整理根繫，將其剪短

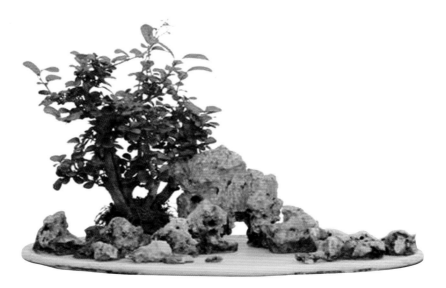

圖 7-29　在盆左側後面試栽博蘭

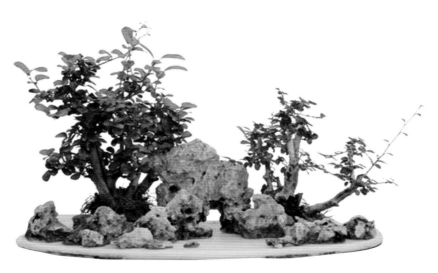

圖 7-30　其右側放入同樹種博蘭

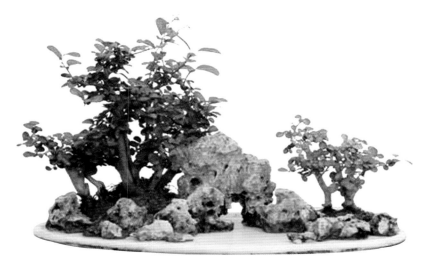

圖7-31　右側樹木形態不佳，改換一棵形態較好之博蘭，然後加土栽植

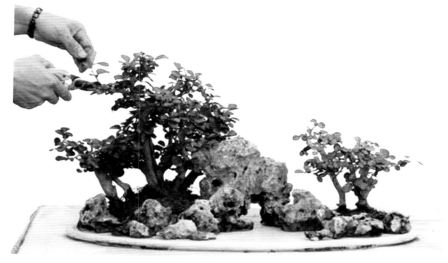

圖7-32　栽植樹木後修剪整理樹形

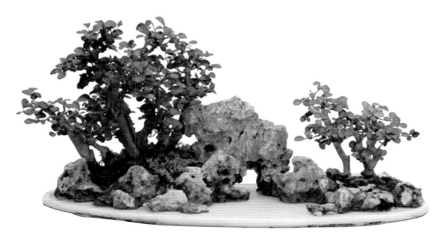

圖7-33　在盆土上面鋪上苔蘚，防止土流失

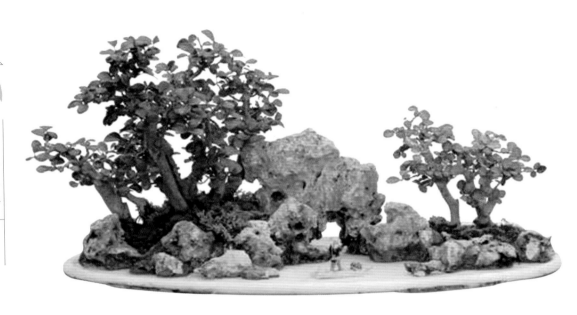

圖7-34　在水面上安置配件小船

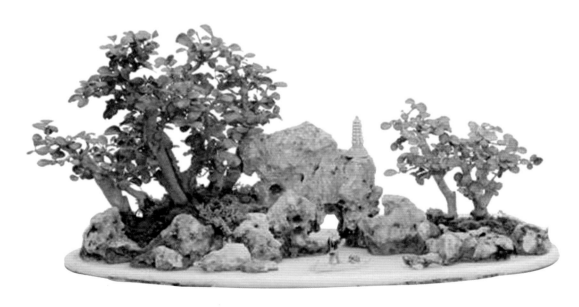

圖7-35　中間山石上部稍顯空虛，置一寶塔，作品完成

(三)《牧牛歸山》創作實例

《牧牛歸山》創作過程見圖7-36至圖7-59。

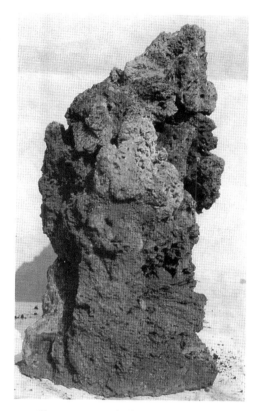

圖7-36　選出主山石料砂積石

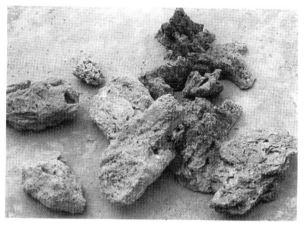

圖7-37　選出配山石料

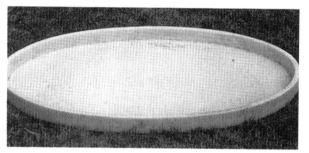

圖7-38　準備好大理石淺盆

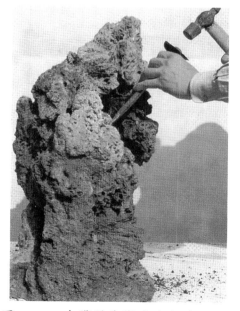

圖7-39　在準備栽樹的地方雕琢洞穴

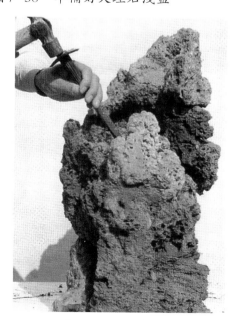

圖7-40　繼續雕琢

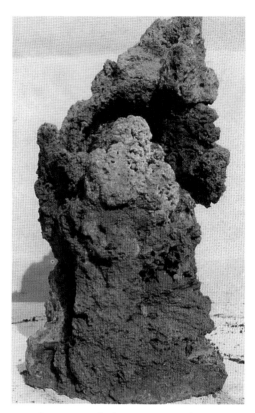

圖7-41　栽樹的洞穴已雕琢好

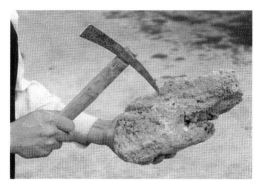

圖4-42　雕琢加工配山石料

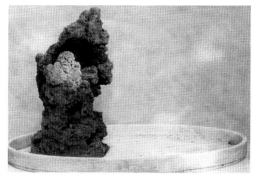

圖7-73　將主山石料放入盆中試作佈局

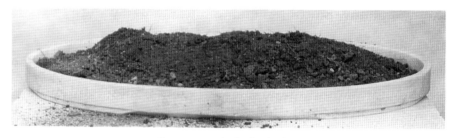

圖7-44　在盆中放滿土

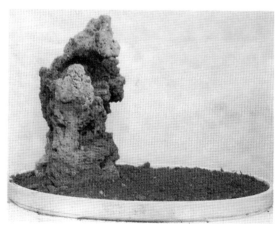

圖4-45　將主山放入盆中

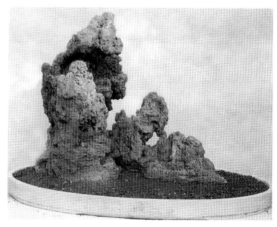

圖4-46　作配山佈局

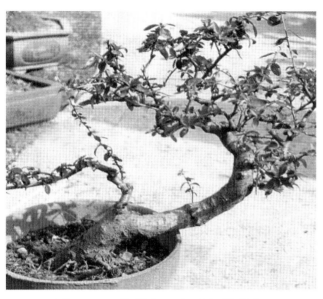

圖4-47　準備栽入山石上的樹木

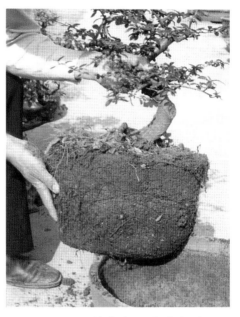

圖4-48　將樹木從盆中托出

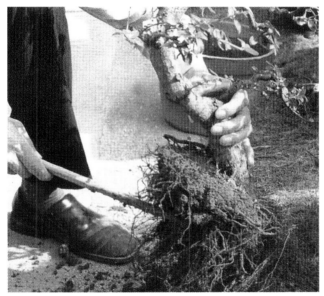

圖7-49　剔除盆土

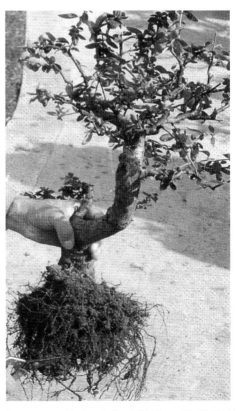

圖7-50　剪去過多的根系，便於栽種

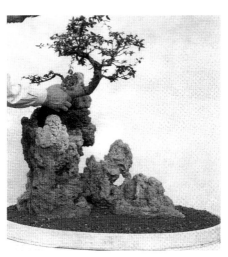

圖7-51　在石山上試作栽種位置

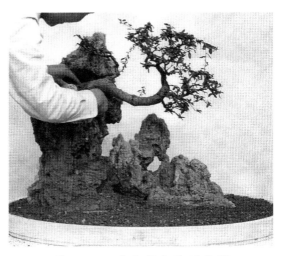

圖7-52　確定樹木栽種位置

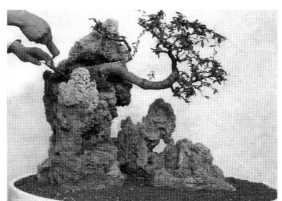

圖7-53　填土以固定樹木

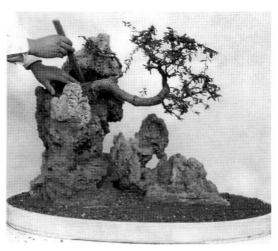

圖7-54　用竹籤撳實土，使樹木栽種穩固

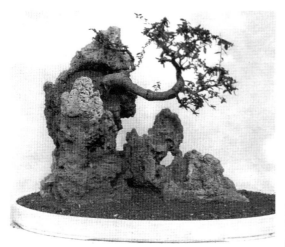

圖7-55　種植好樹木的全景圖，
　　　　作品已初步完成

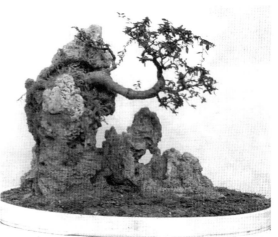

圖7-56　在樹的根部和盆面上鋪上苔蘚

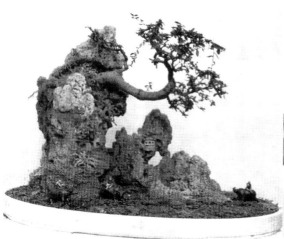

圖7-57 放上「牧牛」和「小亭」配件

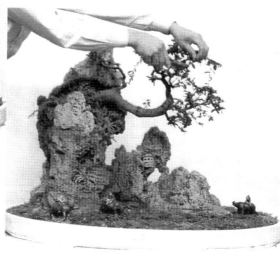

圖7-58 審視後修剪樹木

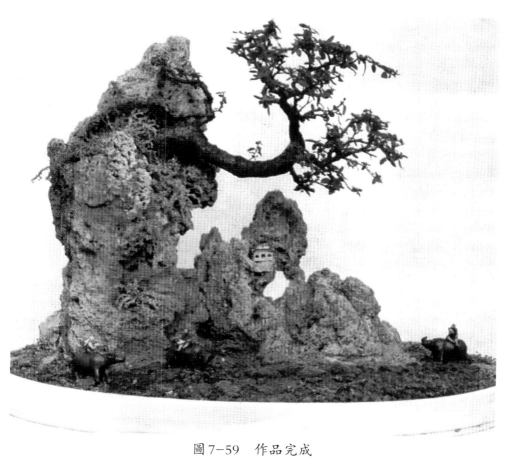

圖7-59 作品完成

（四）《亭邊竹影》創作實例

《亭邊竹影》創作過程見圖7-60至圖7-80。

圖7-60　準備好大理石淺盆

圖7-61　在盆面上鋪好土

圖7-62　準備一些米竹、文竹等植物

圖7-63　準備選用石料

圖7-64　準備一些苔蘚

圖7-65　把文竹從盆中托出

圖7-66　把米竹從盆中托出

圖7-67　準備一些其他植物

圖7-68　多準備一些棕竹等，用時選
擇餘地大些

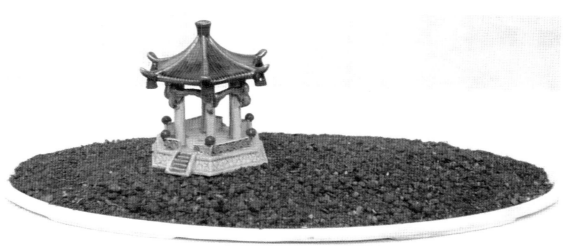

圖7-69　盆面上鋪土，放上亭子，開始佈局

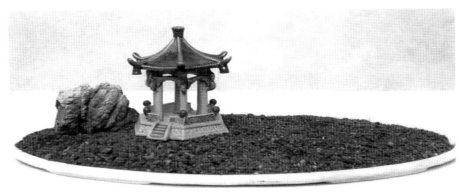

圖7-70　在亭旁配上山石

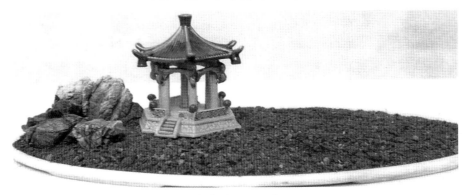

圖7-71　在亭左側繼續配以山石

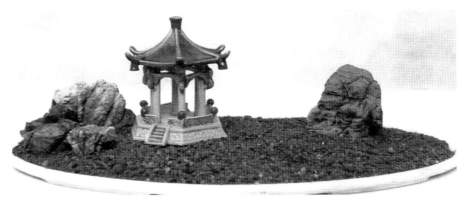

圖7-72　在亭右側配置山石

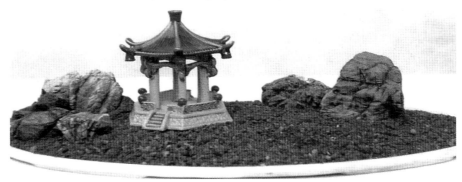

圖7-73　在亭右側增加配石

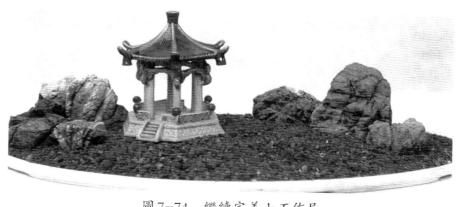

圖7-74　繼續完善山石佈局

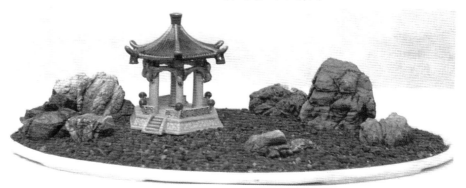

圖7-75　山石和亭子佈局完成

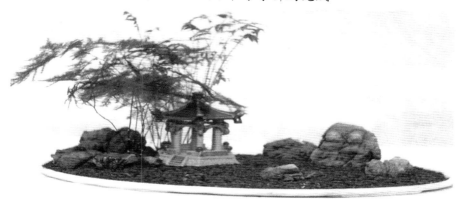

圖7-76　在亭的左側後面栽上文竹

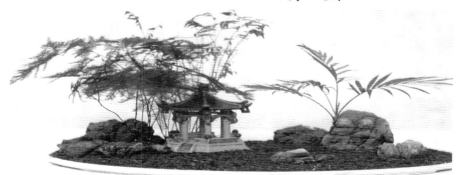

圖7-77　在亭右側栽以鳳尾竹

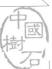

圖7-78　繼續栽棕竹

圖7-79　植物栽完後在盆面上鋪以苔蘚

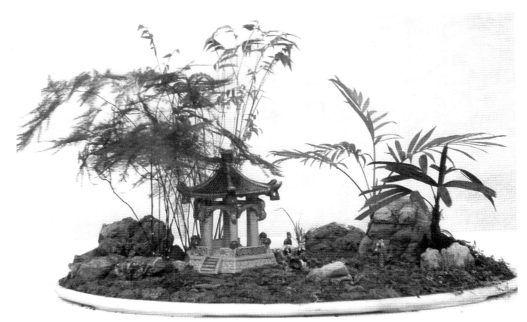

圖7-80　再放文人物配件，作品完成

八、樹石盆景的養護管理

為使樹石盆景中的樹木植物生長良好,日常養護就顯得比較重要。樹石盆景的日常養護在其放置場所、澆水、施肥、修剪、換土、病蟲害防治等諸方面均應加以重視。

由於樹石盆景用盆很淺、盆土很少,尤其是水旱類樹石盆景,盆中盛土很少,這就造成了養護管理工作中的難度。因此,樹石盆景要比樹木盆景的養護管理困難些,平時如稍不注意就會使盆中樹木枯萎或生長不良。

(一)放置場地

為讓樹石盆景中的植物生長良好,宜將其放在通風透光處,保持盆中植物有一定時間的光照和通風(見圖8-1、圖8-2)。夏季不宜在強陽光下暴曬,要採用遮陽網處理。

樹石盆景除了在夏季要注意遮陰外,冬季遇寒流要提前將其移入室內或塑膠大棚中,以防受凍。如不能移動,則必須在寒流到來之前,將盆土澆透,並在盆面上覆蓋稻草以防寒凍。

圖8-1　放置場地要求有光照、通風好,夏季遮陰

圖 8-2　放置場地最好有水面

在植物生長旺盛季節，如需放進室內觀賞，應注意時間不宜過長，不可連續多日放在室內，以免影響植物生長。一般在室內放三四天后，即要拿至室外通風透光處，待過四五天後才可再移至室內觀賞，此時時間也不宜過長。

（二）澆水施肥

樹石盆景由於用盆很淺，盛土不多，故平時盆土較易乾燥，尤其在盛夏高溫季節，所以要特別注意及時補充水分。一般可視天氣情況而定，如春季豔陽高照時可早晚各澆一次水；秋季風高氣爽時，每天也要澆水兩次；夏季高溫時除早晚兩次澆水外，還可在中午追加一次噴水。

為防止盆土被水沖走，澆水時宜用細眼噴壺，噴灑後待水滲入土中，再重新噴灑，這樣反覆幾次，才能使盆土吃透水。

平時除了正常澆水以外，還要用噴霧器對盆中樹木、山石、盆面苔蘚進行噴霧，以使樹木、苔蘚等生長良好。

為使盆中植物長勢健旺，還要進行養分補充。沒有足夠豐富的養分補充，植物就會生長不良。

樹石盆景的施肥，應做到薄肥勤施。施用的肥水多以稀釋後的有機肥水為好，無機肥應儘量少用。肥水可用噴壺細灑，注意不要污染樹木葉質。也可將一些顆粒狀有機複合肥埋入土中，讓植物自然慢慢吸收。

施肥時機以在春、秋兩季為宜，夏季不施，一般每週一次。秋季施肥很重要，一直可以施至立冬小雪前再停施。因為秋季為樹木養分蓄積期，只有在此季節施夠肥料，讓植物吸收充分的養料，才能為來年開春樹木的生長打下基礎，第二年樹木生長才會旺盛；而且秋季施足肥料，樹木冬季抵禦寒凍、抗病蟲害能力都會增強。

（三）修剪換土

　　盆中的樹木經過一段時間生長，都必須修剪。但此時只需把重點放在樹形姿態的維持上，即將長野的樹枝剪短，對一些交叉枝、輪生枝、重疊枝、徒長枝、病枯枝及時剪除。除此之外，一般不需過多重剪。

　　修剪的時間宜在6月芒種左右和12月冬至以後，每年大剪兩次。平時注意把徒長枝剪除。如遇作品要參加展出，則必須在展出15天之前進行修剪，並摘除全部樹葉，使其在展出時正好新葉萌芽，達到最佳觀賞效果。但在摘葉修剪之前，必須提早將肥施好，促使其新葉萌發正常。

　　盆中的樹木生長多年後，鬚根會密佈盆中，土壤也會逐漸板結，此時如不進行換土作業，則盆中植物的生長就會受到影響。

　　換土一般2～3年進行一次，多在春、秋季節進行。換土時先取下配件和點石，並記住其位置。待盆土稍乾時，將樹木從盆中取出，用竹籤剔除約一半舊土，同時剪去部分過長過密的根系，換上疏鬆肥沃的培養土，然後再將樹木按原位置栽入盆中，把點石按原位置放上，加以固定，放上配件，鋪上苔蘚，再噴灑水使盆土濕透。

（四）防治病蟲害

　　為使樹石盆景中樹木生長健康旺盛，平時宜經常觀察有無病蟲害，做到預防在前，除病滅蟲在後。由於樹石盆景中樹木的生長環境受盆淺土少的影響，對病蟲害的抵禦能力相對差一些，因此要特別予以重視。一般兩個月噴灑一次殺蟲除病的藥水，這樣可保證樹木免受病蟲災害，使樹木生長健壯。

九、樹石盆景佳作欣賞

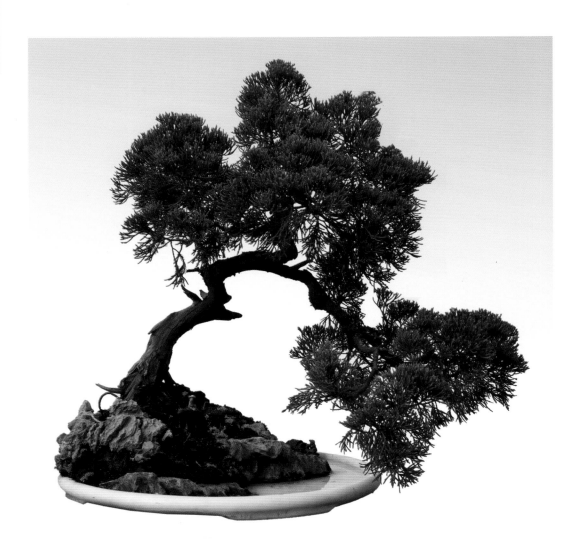

蒼柏傳神

材料：米真柏，英德石

百折不撓

材料：五針松，斧劈石

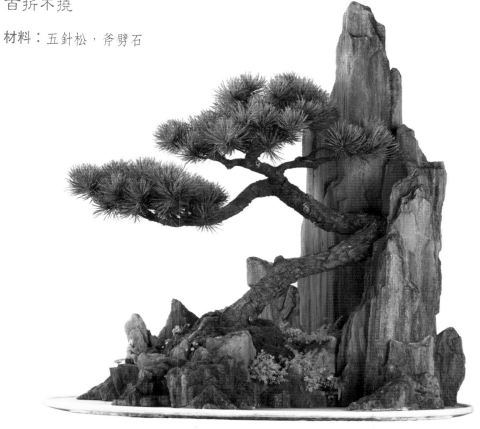

蒼龍扶岸

材料：刺柏，龜紋右

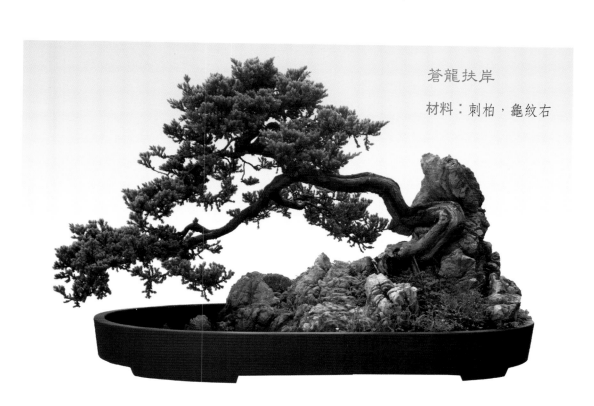

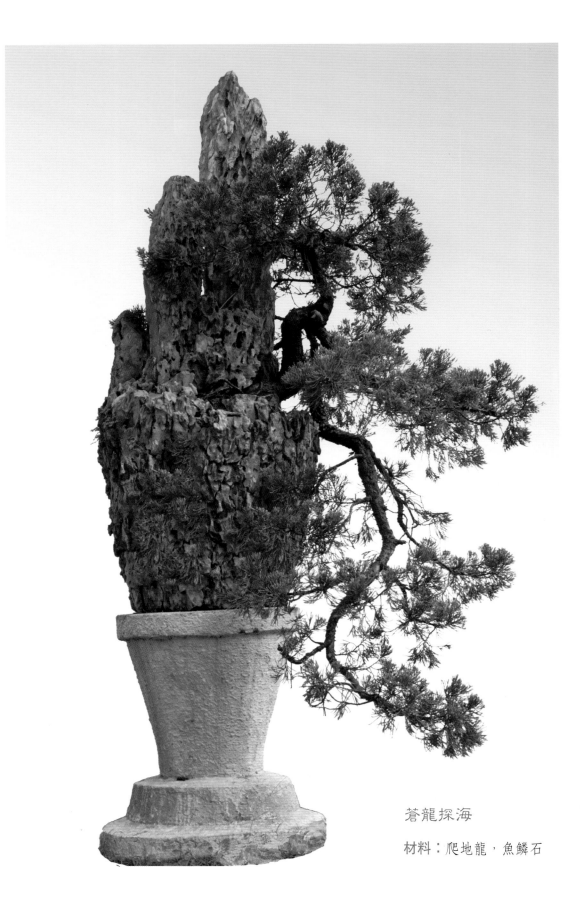

蒼龍探海

材料：爬地龍，魚鱗石

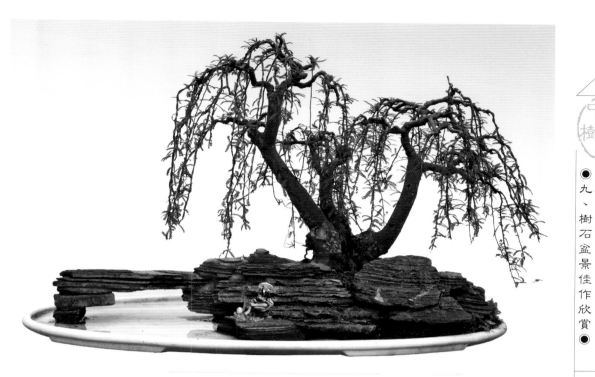

獨釣

材料：小石枳，千層石

春華秋實

材料：紅果，千層石

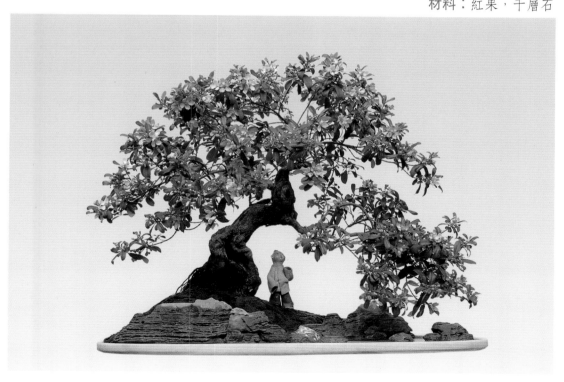

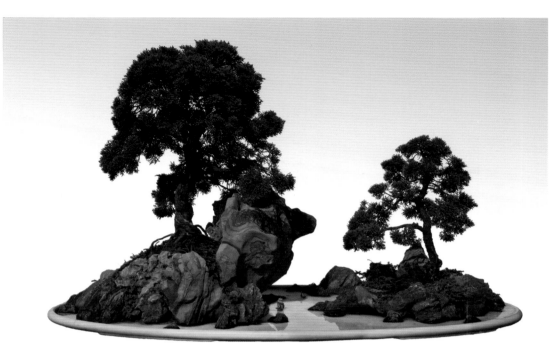

共存

材料：真柏，斧劈石

扶礁

材料：刺柏，魚鱗石

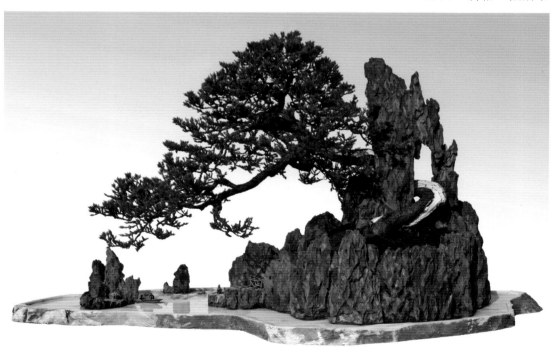

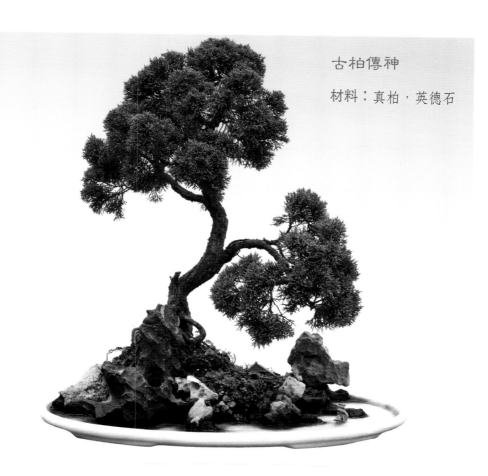

古柏傳神

材料：真柏，英德石

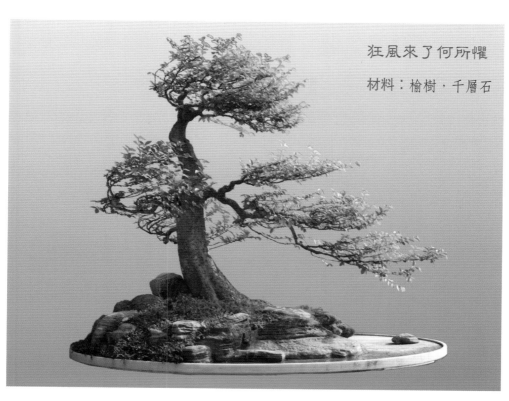

狂風來了何所懼

材料：榆樹，千層石

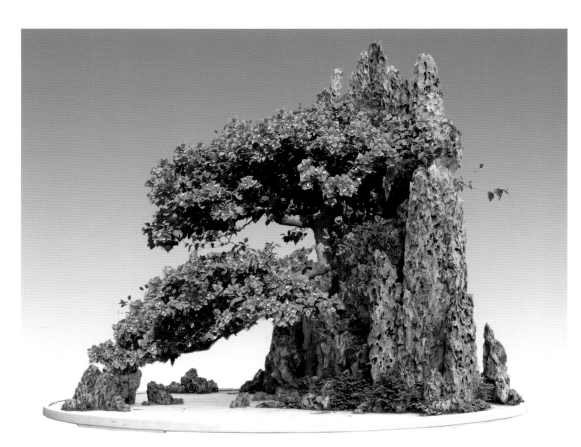

蒼龍探海

材料：勒杜鵑，魚鱗石

歡天喜地迎大運

材料：蘇鐵，魚鱗石

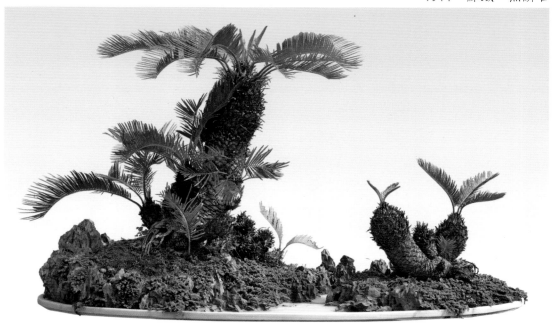

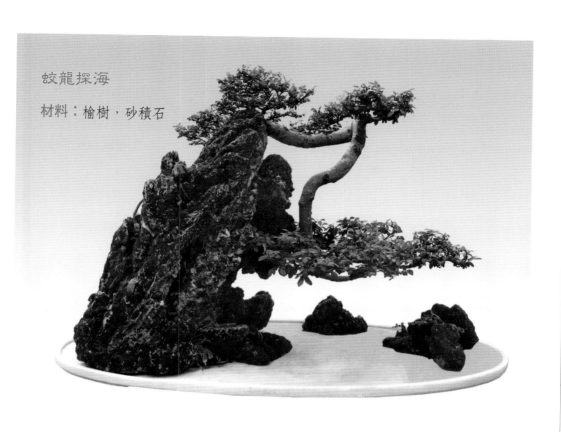

蛟龍探海

材料：榆樹，砂積石

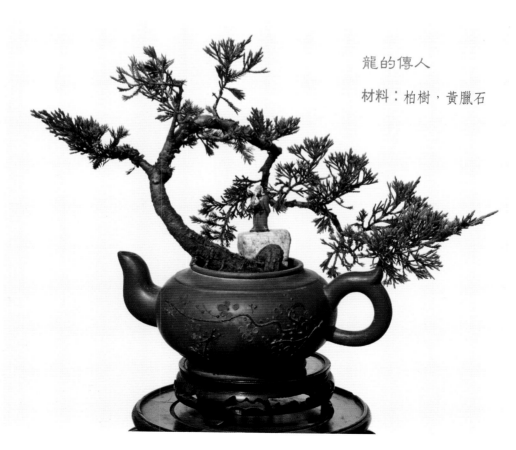

龍的傳人

材料：柏樹，黃臘石

老當益壯

材料：五針松・龜紋石

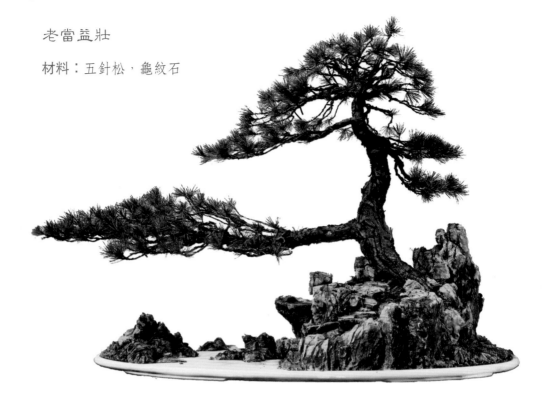

飄逸

材料：五針松・龜紋石

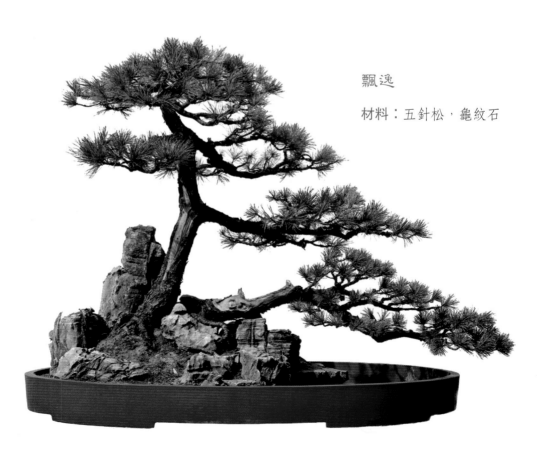

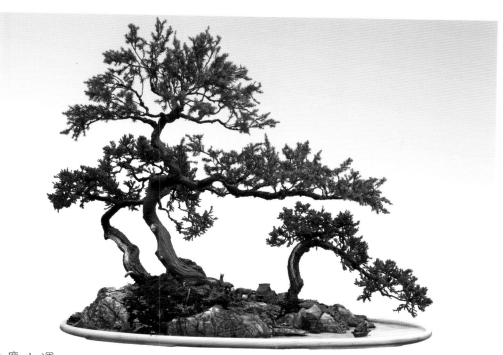

起舞慶大運

材料：刺柏，龜紋石

千年神韻

材料：榆樹，龜紋石

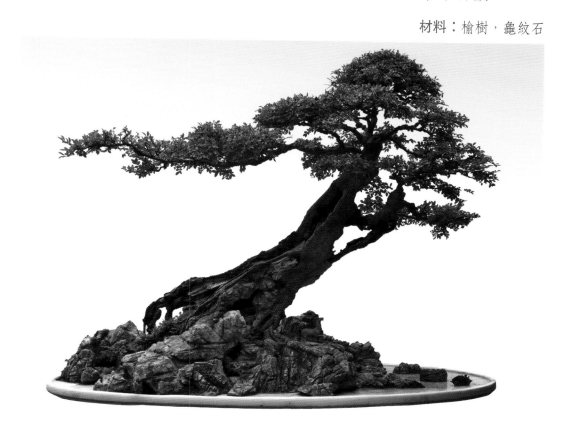

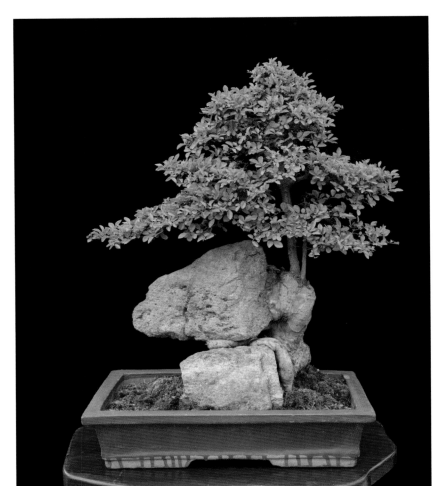

與石長相守

材料：榆樹，岩石
製作：郭明敏

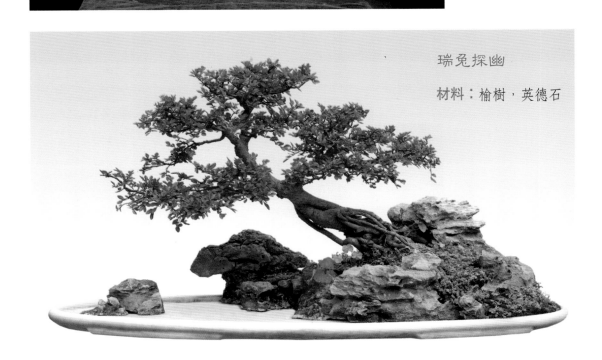

瑞兔探幽

材料：榆樹，英德石

群雄會

材料：對節白臘，英德石

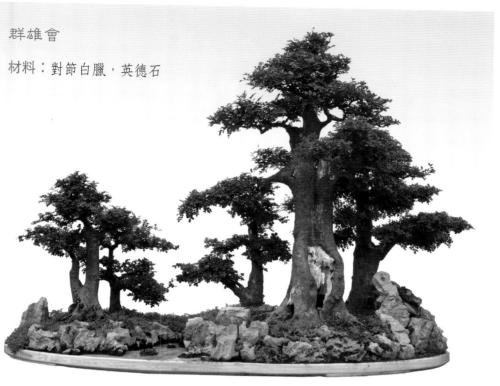

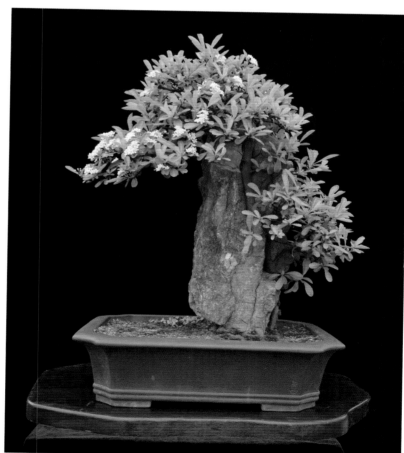

來日碩果累累

材料：火棘，灰石
製作：郭增錄

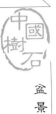

秀色可餐

材料：赤松，奇石

製作：沈治民

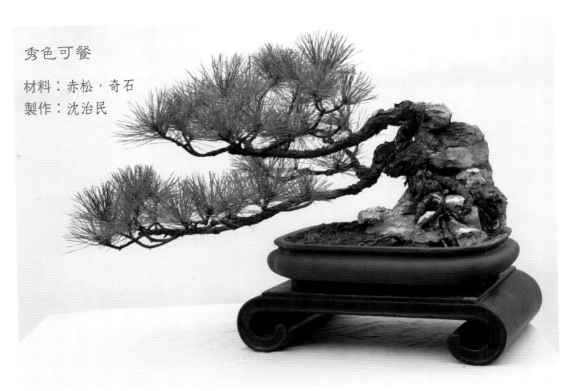

生態之鄉

材料：對節白臘，宣石

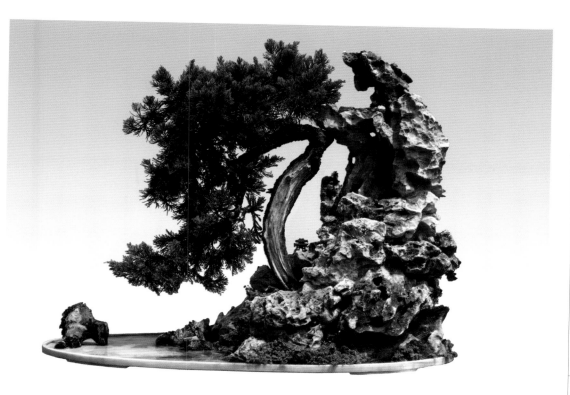

深山藏古寺

材料：爬地柏，石灰石

天長地久

材料：榕樹，魚鱗石

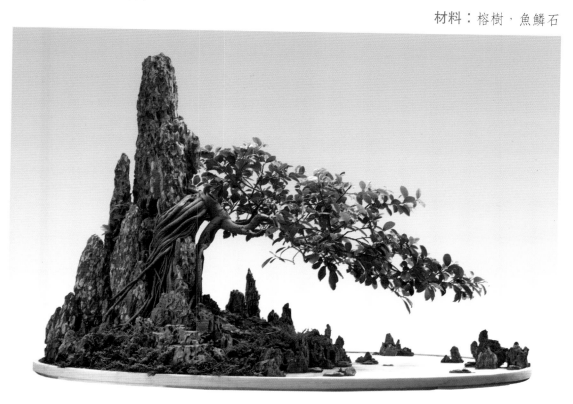

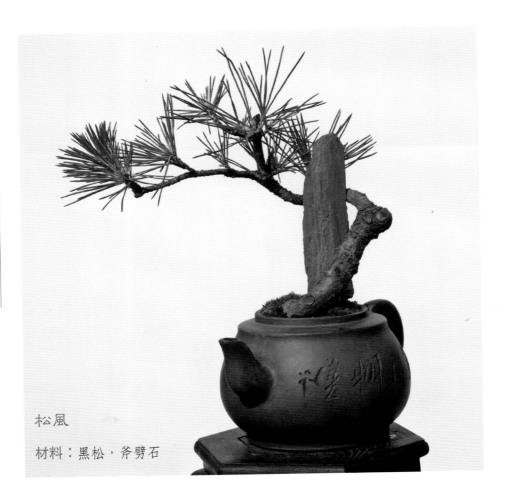

松風

材料：黑松，斧劈石

危崖安度

材料：馬尾松，魚鱗石

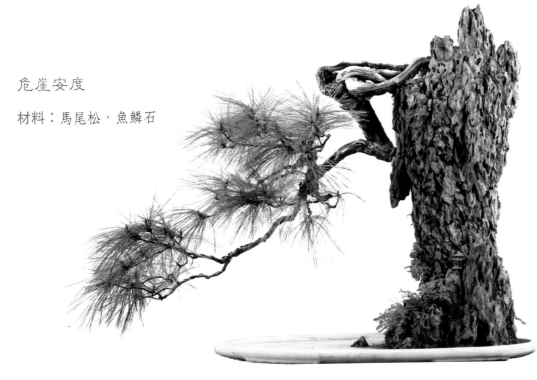

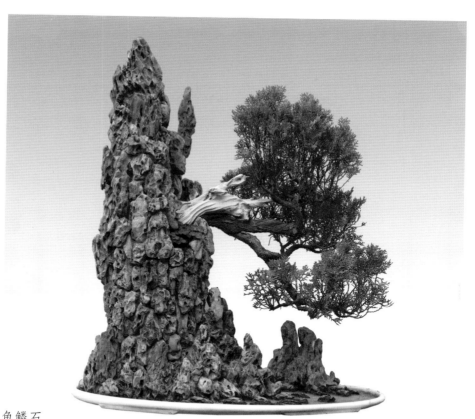

望
材料：側柏，魚鱗石

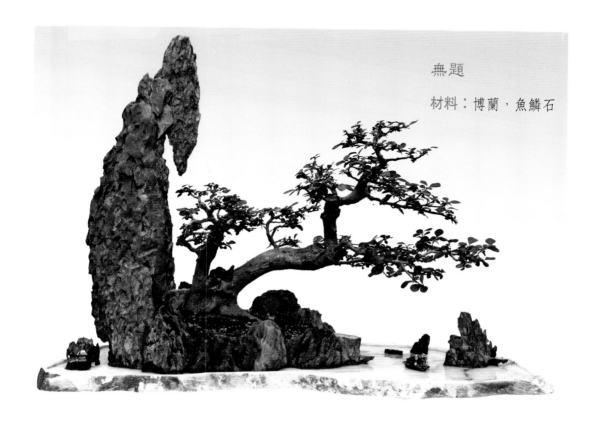

無題

材料：博蘭，魚鱗石

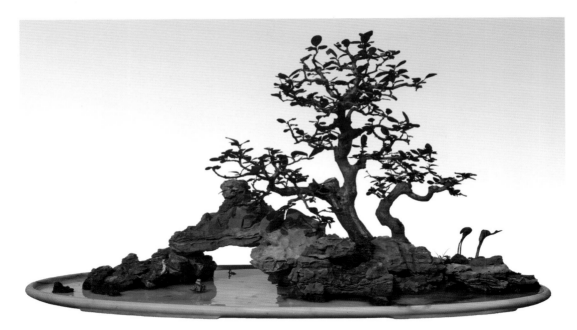

仙境

材料：博蘭，石灰石

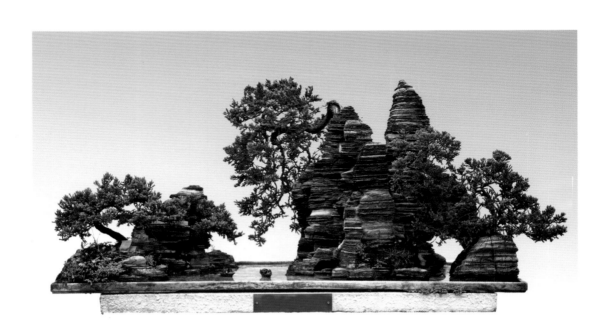

崖山風光

材料：刺柏，千層石

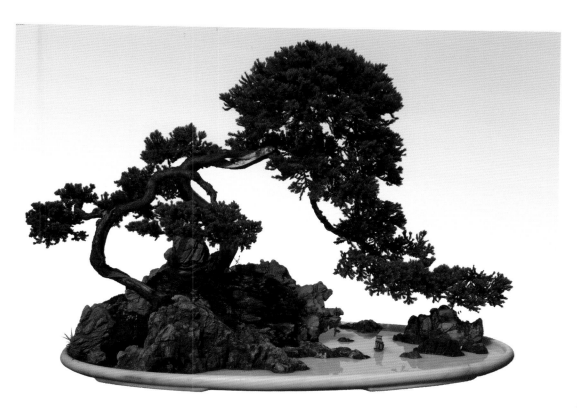

一脈相承

材料：真柏，龜紋石

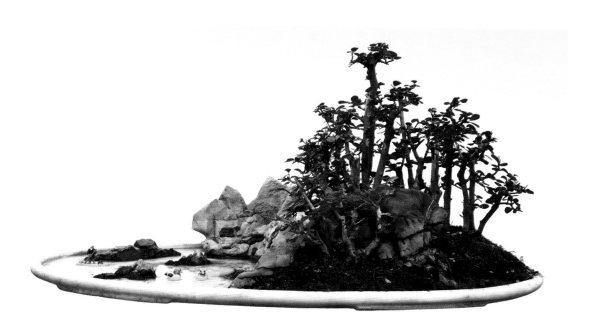

悠然自得

材料：博蘭，太湖石

雲崖飛渡

材料：五針松，魚鱗石

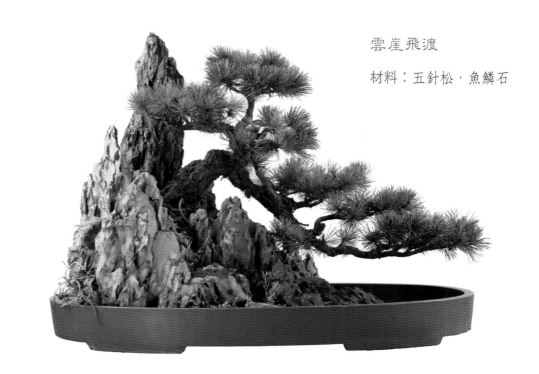

欲滴

材料：雀梅，龜紋石

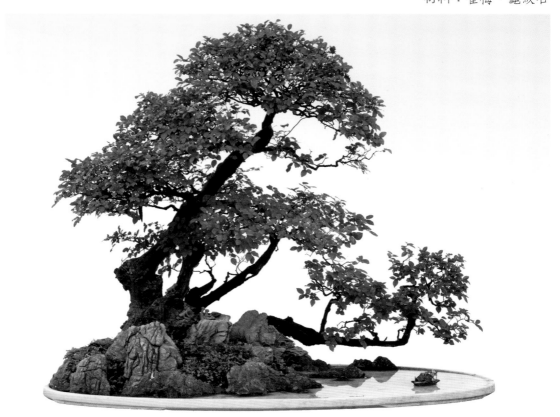

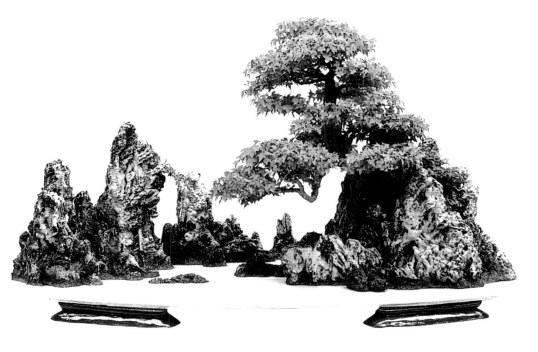

吳江楓冷

材料：三角楓，蘆管石
製作：鮑家花園

洞庭漁家

材料：紅楓，黃石
製作：張夷

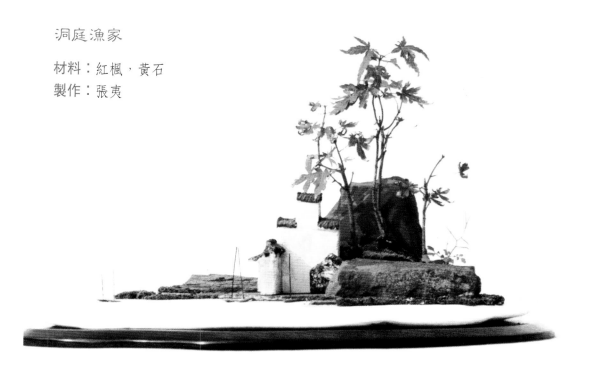

作品採用水旱盆景中常見的溪澗式。右側為主，左側為副。近處樹木高聳，遠處樹木漸次低矮。中間是一蜿蜒曲折的小溪，近寬遠窄。整個作品疏密有致，虛實相生，北川石佈局自然協調，好似春天從山溪緩緩流出，芳香而悠長。

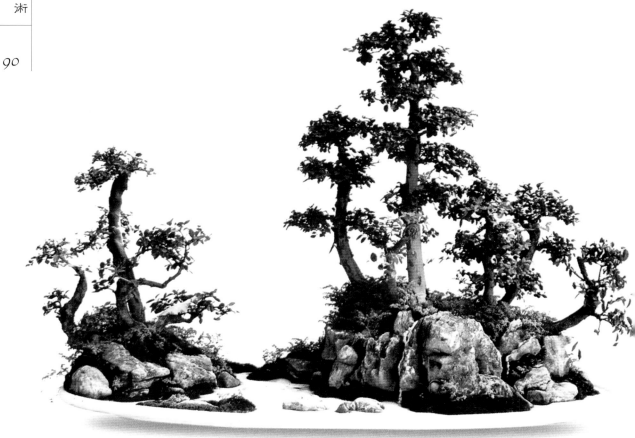

洞庭漁家

材料：紅楓，黃石
製作：張夷

這件水旱類樹石盆景的佈局極有章法，山石坡岸的處理也極其自然有序。栽植的兩棵對節白臘，一直一斜，一動一靜，和諧相容。江中一葉小筏，增加了水在緩緩流動的韻味。唯一感到不足的是兩棵樹姿稍顯單薄，如能再養護數年，枝葉繁茂，則作品會更具神韻。

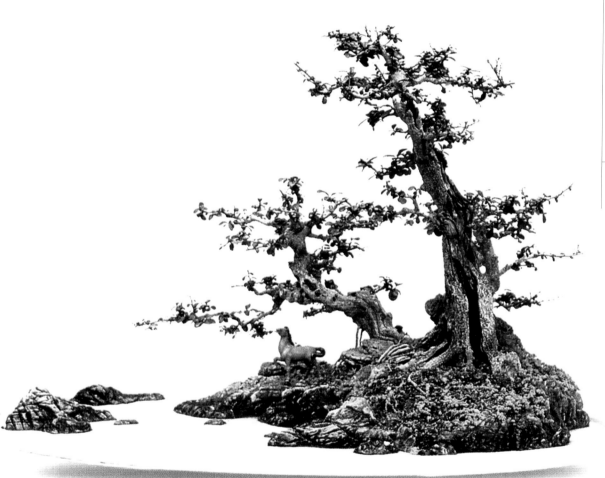

清溪漁隱

材料：對節白臘，龜紋石

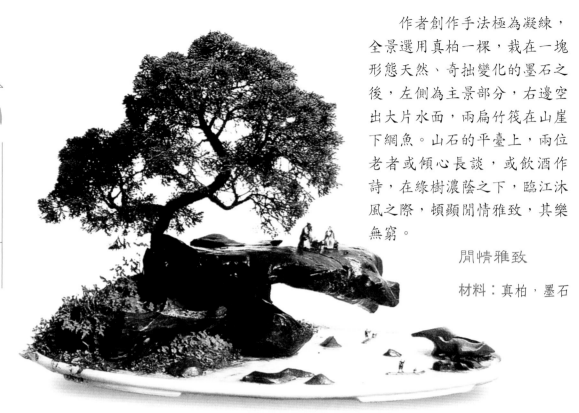

作者創作手法極為凝練，全景選用真柏一棵，栽在一塊形態天然、奇拙變化的墨石之後，左側為主景部分，右邊空出大片水面，兩扁竹筏在山崖下網魚。山石的平臺上，兩位老者或傾心長談，或飲酒作詩，在綠樹濃蔭之下，臨江沐風之際，頓顯閒情雅致，其樂無窮。

閒情雅致

材料：真柏，墨石

作品主幹從盆中橫向伸出盆外後即呈90°直角彎曲向下，跌至盆底沿後開始向左側飄出。雲片形成上下兩部分，上部由四個雲片組成，錯落交互，顯得輕盈靈動；下部的枝片左右相疊，嚴謹工整。盆中配以頑石兩塊，壓住根系，輕重相衡，配上黃色六角中深紫砂盆和樹根幾架，景、盆、架渾然一體。上部的枝片如天上的雲彩，下部的枝片則似高山瀑布，故題名《行雲流水》。此作獲「第三屆中國盆景香港杯大展一等獎」。

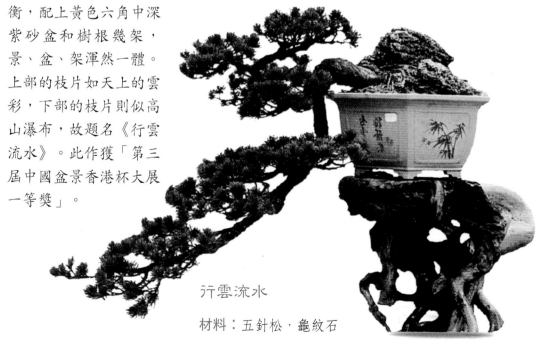

行雲流水

材料：五針松，龜紋石

岩上高松，巍然不動。激情化龍蛇，天嬌碧空。這是一棵一株雙幹的五針松，高高聳立於石岩之上，主幹直沖雲霄，另一枝平衡飄懸於空，龜紋石選材和佈局獨具匠心，整體氣韻生動，層次分明，屈伸自如。

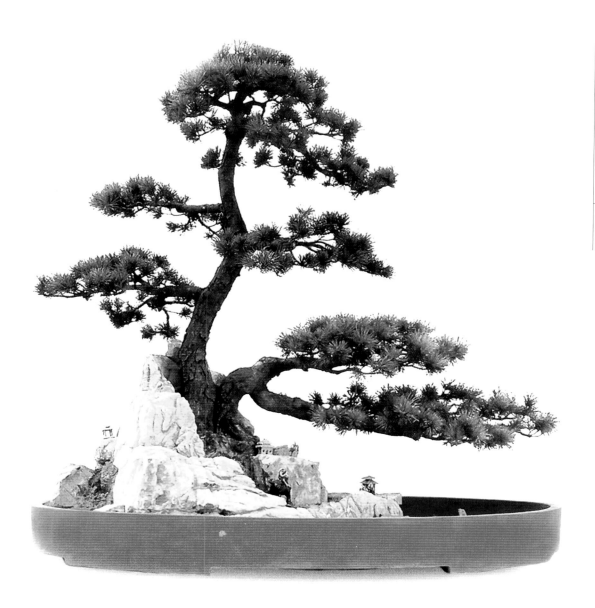

天嬌空碧

材料：五針松，龜紋石

　　整個作品畫面崇山峻嶺，疊嶂幹重，危崖輕岫，山勢險峻。刺柏與山體共生，其根部從右側扭旋至左邊中間才開始飄飄而下，恰到好處，令人有「亂雲飛渡仍從容」的感受。左邊栽植的刺柏主幹向盆外傾斜又折向右邊，與主樹的飄枝相呼應。兩山中間既有水面坡岸，又有遠山聳立，作品氣勢不凡，極富野味。只是左側副景選植的那棵刺柏分量還顯重了些，造型也稍工整些，如能作些調整，則視覺效果更為迷人。

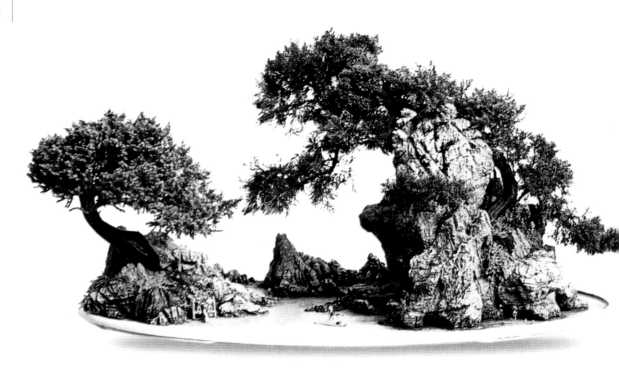

亂雲飛渡

材料：刺柏，龍山石

五針松植於龜紋石之上。石材富鮮明的層次感，樹根懸裸於山腰，樹幹呈傾斜狀而上，旋而回頭分為兩枝，一枝回頭直上，另一枝順勢向右飄出，略顯低垂狀。其形態之柔和，彷彿輕盈地飄於空中，盡顯其嫵媚之態。樹下江中筏上人，彷彿受了這景致的誘惑，心也隨著江水的蕩漾而飄悠起來。

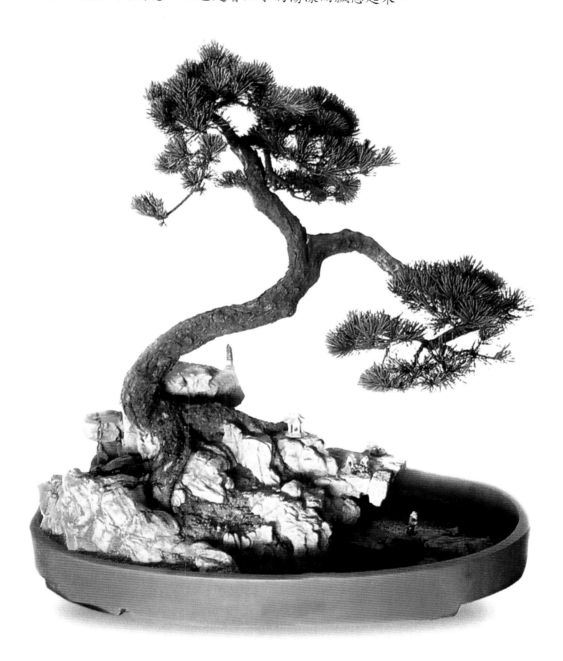

飄韻

材料：五針松，龜紋石

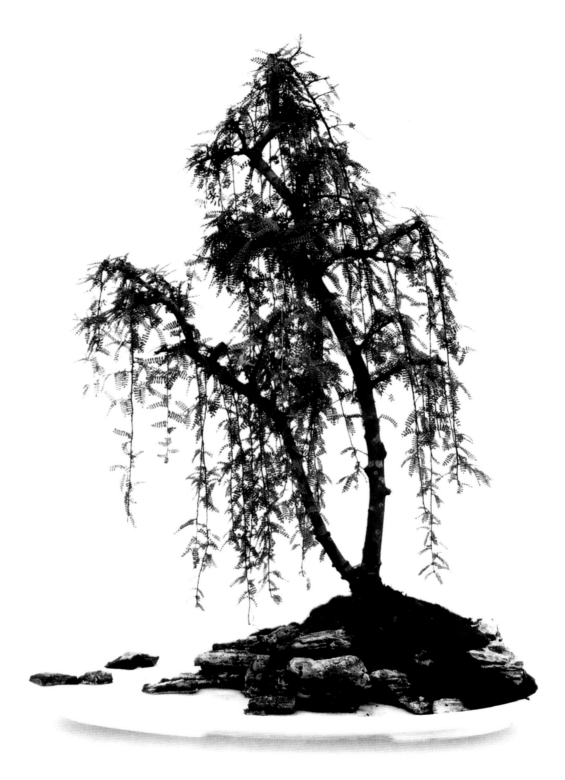

飄然欲仙

材料：小石枳，雪花

怪石嶙峋，樹枝屈曲，茅屋雖小，就在松蔭之下。松樹蒼翠欲滴，秀美壯觀。悠閒地憩於樹蔭之下，奕棋兩盤，這是何等閒適的鄉間野趣生活啊。語出辛棄疾：「吾廬小，在龍蛇影外，風雨聲中。」

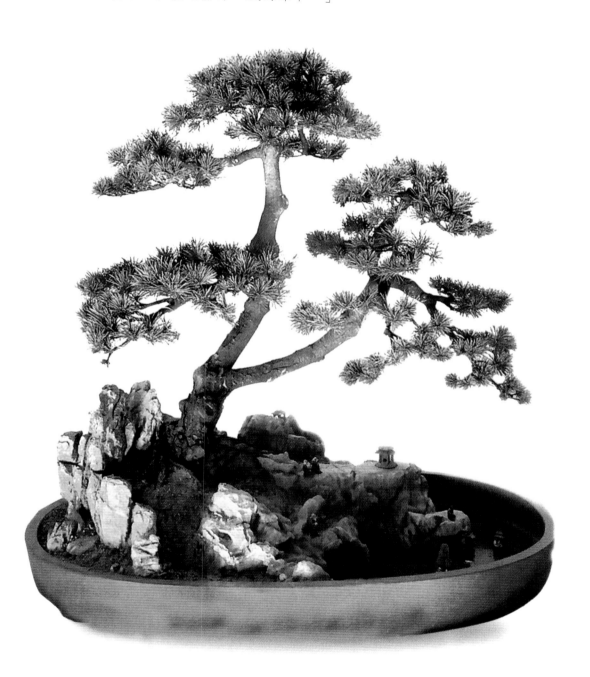

龍蛇影外

材料：五針松，龜紋石

作品選用黑松、鳳尾竹作主景，選用形態獨特的奇石作配景。一塊山石跨江而過，構成一天然石橋，橋的一邊栽以黑松，另一邊則栽上鳳尾竹，構思新穎別致，細細品賞，松竹韻味自在其中，妙也。

松竹韻

材料：黑松、鳳尾竹，奇石

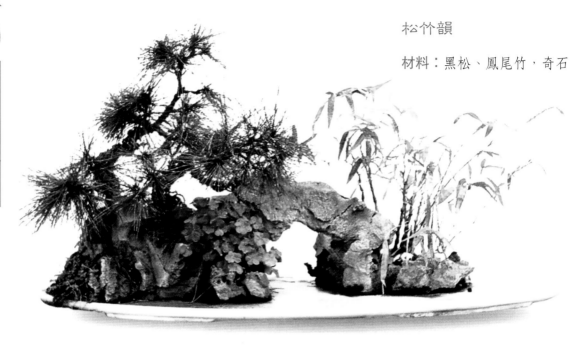

江南的清溪水塘邊，曲折迂迴的水岸坡旁，端坐著四位雅士，他們談興正濃，已然陶醉在這怡人的自然景觀中。作品用龜紋石作山，隔開土與水面，三棵豐茂的真柏，形成一片蔥綠山林；配件的安置，點明主題，實為一件情趣皆真的佳作。

山林四隱士

材料：真柏，龜紋

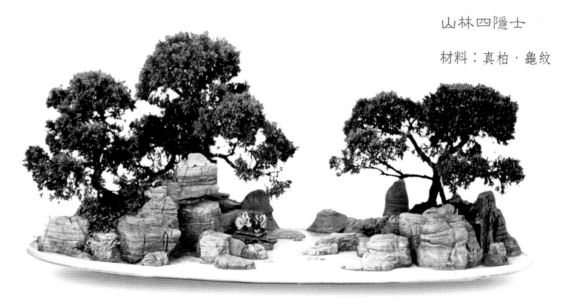

作品以主次式佈局造景，一主一次，中間空出江水，這種佈局手法在水旱類樹石盆景中較為常見。選用的錦松主幹虯曲老到，松針舒展，色澤近黃，猶如落日餘輝灑在松樹上。水岸邊端坐一老者，眼望江水，似乎在思念故鄉的親人。

思鄉

材料：錦松·墨石

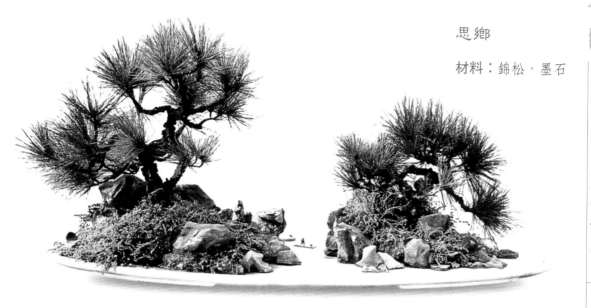

　　幾株六月雪姿態優美，春風拂過，搖落一地的春意。草綠了，水也綠了，獨坐江邊閑垂釣，信手釣回一簍春。

獨釣春色

材料：六月雪·龜紋石

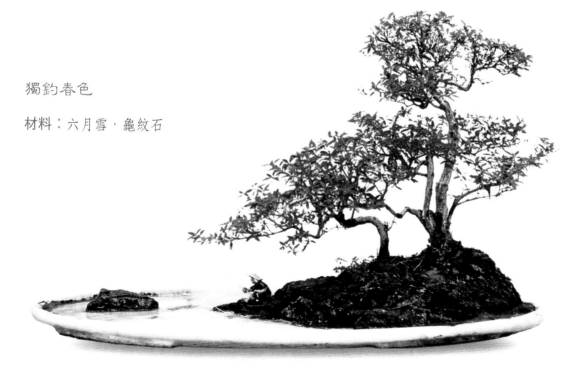

　　作品右側一塊較大的山石豎立在盆邊，山石後伸出一棵福建茶，主幹斜出，分枝飄向左，動感很強。福建茶下配置一塊懸空的山石。左側的山坡較低矮，從盆前迤邐至盆後中間，使江面開闊而有變化。山坡上栽種的兩棵小福建茶，樹勢均向盆左側傾斜，目的是為主樹的臨空欲飛造勢。但作者不是一味追求動而忘記互相呼應的重要性，故又將樹的頂部做成回旋狀，使之既有一定的動感，又能將盆中三棵樹景自然呼應、聯成一體，使整個作品達到了完美的和諧統一。

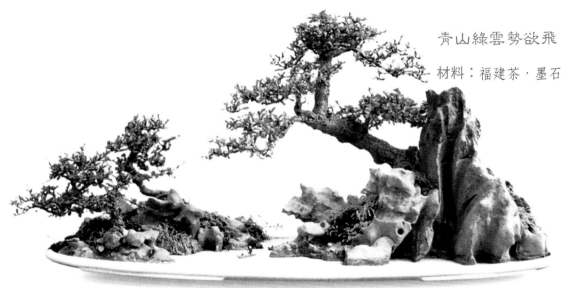

青山綠雲勢欲飛

材料：福建茶，墨石

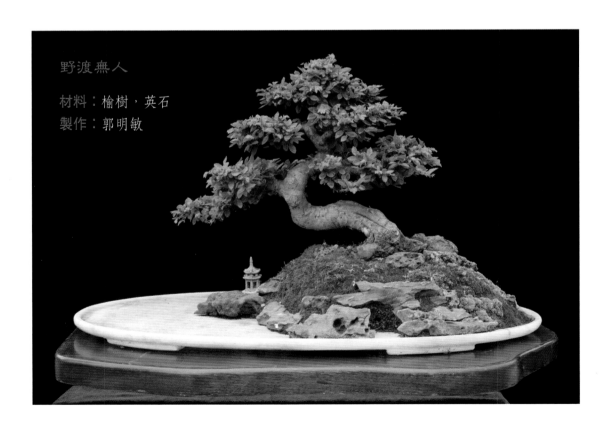

野渡無人

材料：榆樹，英石
製作：郭明敏

清溪泛舟

材料：黑松，黃化石

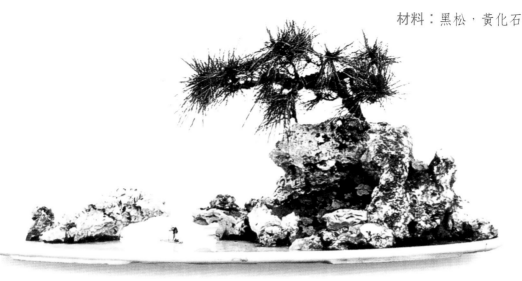

　　作品選用數棵豐茂成形的真柏，以龜紋石隔開水面，石中堆土植樹。主景部分的一棵真柏稍大略高，山石堆土的份量比重也大些；副景部分栽植的三棵真柏略小些。在栽植時注意了樹姿的相互呼應，有既分開又相連的感覺。全景渾然一體，虛實相生，疏密有致。作為坡岸的山石處理稍感隨意粗拙，若能加以改進，則作品更具韻味。

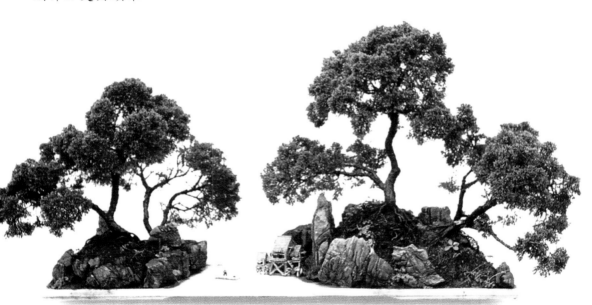

古柏情深

材料：真柏，龜紋石

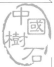

　　門旁柏幾株，溪水東流去。閒時柏下坐，清風拂滯慮。作品意在表現一種與世無爭的平和生活。三五株真柏樹濃鬱的葉冠為作品構成了一個特別幽靜的所在，層石隨意構出一處恬淡閒適的山林小居。流水旁綠陰下，一對心靜如水的友人正感受著這份世外生活。

流水禪居

材料：真柏，層石

春水才深，青草岸邊漁父去；夕陽半落，綠蔭原上牧童歸。作品選用形態迥異的三棵真柏組成叢林，其中右邊兩棵雖呈向上伸展形態，但左邊最高一棵最下枝下垂，一部分沿地面順勢而生，另一部分卻又回首向上，正好彌補了空白之處；左邊一株則呈欲倒之狀，匍匐而生，枝葉末梢向河流中心直直延伸出去，顯得奇美而自然。宣石鋪就堤岸，岸邊綠草叢生，兩騎牛牧童在林間隱現有致，且神態各異，呈現一幅逼真的牧歸圖。

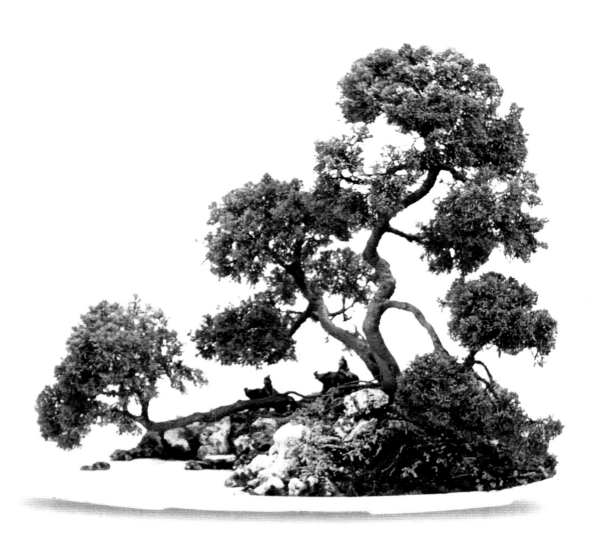

綠蔭原上牧童歸

材料：真柏，宣石

作品選用一棵養護多年、修剪成型的榆樹，用龜紋石分開水面和土，做成水旱類島嶼式佈局。在龜紋石四周均是空闊的水面，孤島玉樹臨立，竹筏逆水擊流。作品簡潔疏朗，別有一番韻味。

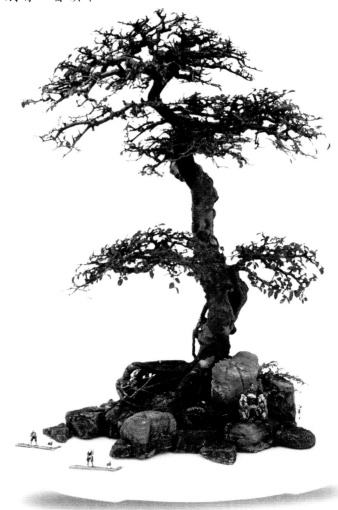

玉樹臨立

材料：榆樹，龜紋石

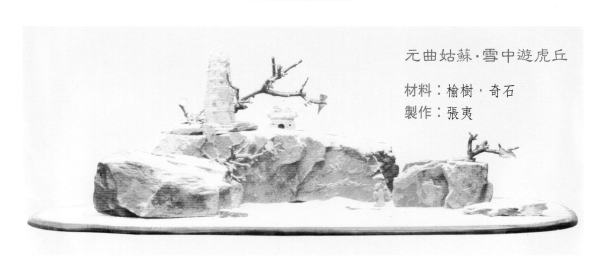

元曲姑蘇·雪中遊虎丘

材料：榆樹，奇石
製作：張夷

幾枝竹，三兩人，亭旁坐，頑石猶冬醒。溪流側畔，吟詩作興。寥寥幾根文竹、米竹，配以遒勁岩石，宛若板橋之畫，其立竿、添節、畫枝、點葉均極富個性，佈局疏密相間，以少勝多，具有「清臞雅脫」之意趣。

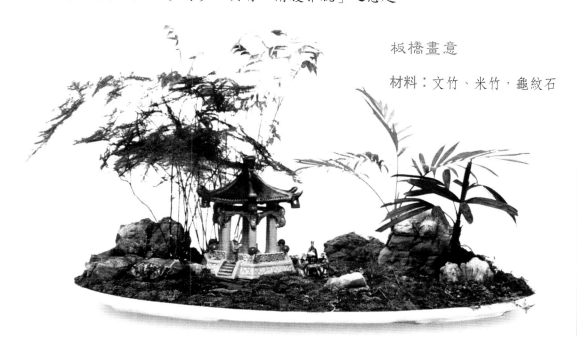

板橋畫意

材料：文竹、米竹，龜紋石

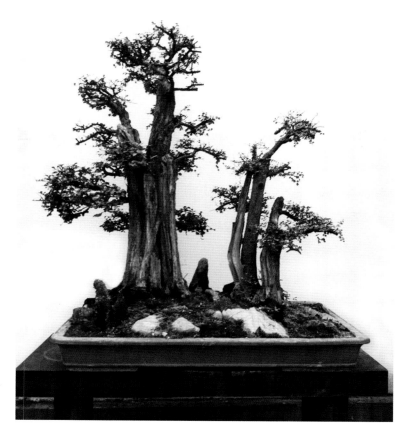

漢風楚韻

材料：對節白臘，龜紋石
製作：潘竹明

　　小石枳葉片細小，枝條細長，是做江南春色創意盆景的最佳素材。龜紋石將樹托至高址，樹材在垂枝式造型中被賦予強烈動感，讓人彷彿聽到風在呼嘯，感覺山雨欲來。

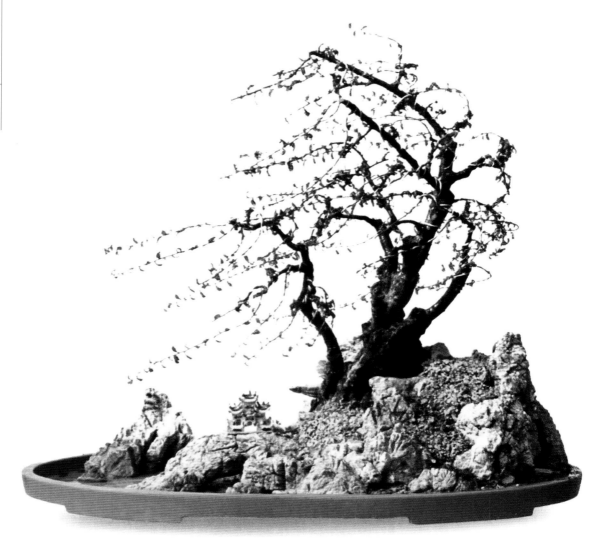

山雨欲來

材料：小石枳，龜紋石

作品表現的是江南水畔、楊柳依依的自然景觀。用龜紋石作成的山岡小坡自然、柔和、舒暢。山岡延伸至江邊的坡腳均處理的非常細緻，曲折變化極其自然，為作品的成功奠定了基礎。左側岸邊石旁栽以一棵彎曲老到的小石枳，作成垂柳式造型；土坡上佈滿苔蘚小草，給人感覺彷彿來到了如詩畫般的江南水鄉。配用的紅色紫砂淺盆也有別具一格的新意。

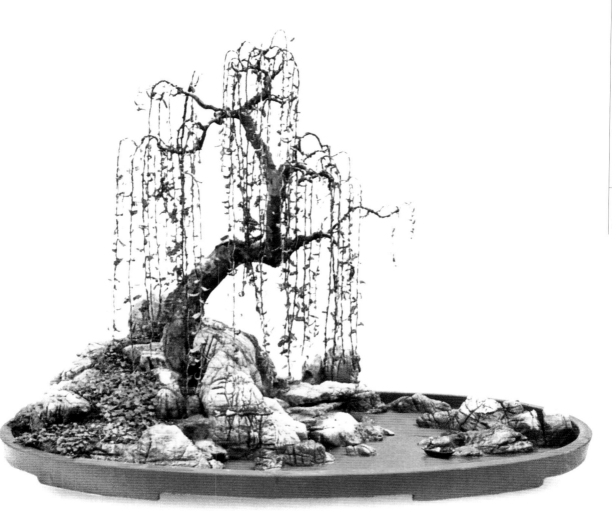

春風楊柳

材料：小石枳，龜紋石

作品選用雜木類樹種欅木、榆樹數棵，不加修飾，自然隨意地佈置在山岸水邊。樹的姿態粗獷、略顯雜亂，作品就是在這種氛圍中營造出一種自然的山林野趣。

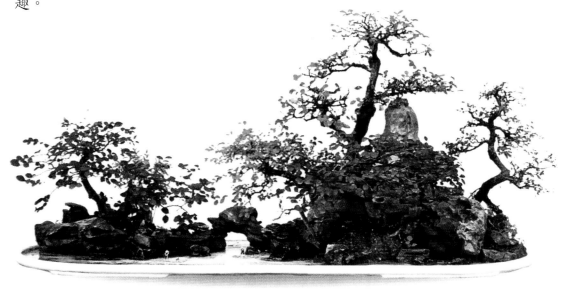

山林野趣

材料：欅木、榆樹，雪花

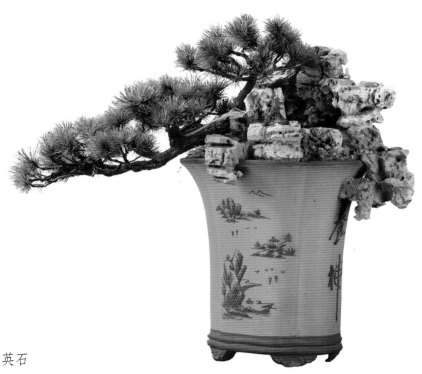

黃金嵌碧玉

材料：五針松，英石

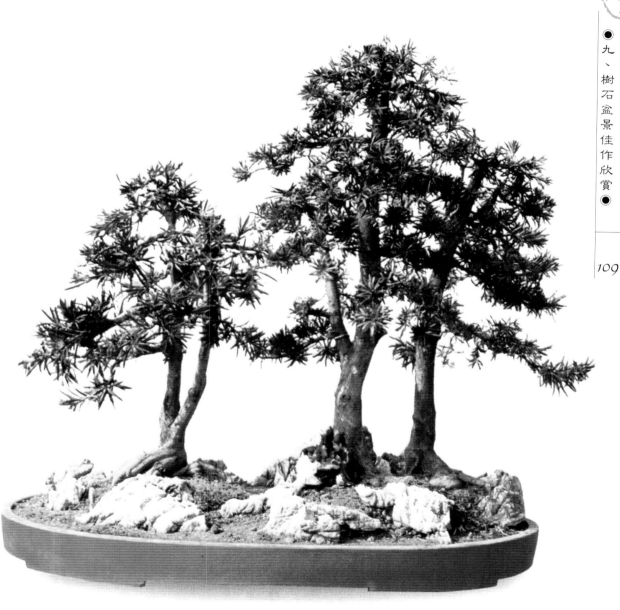

綠蔭

材料：羅漢松・龜紋石

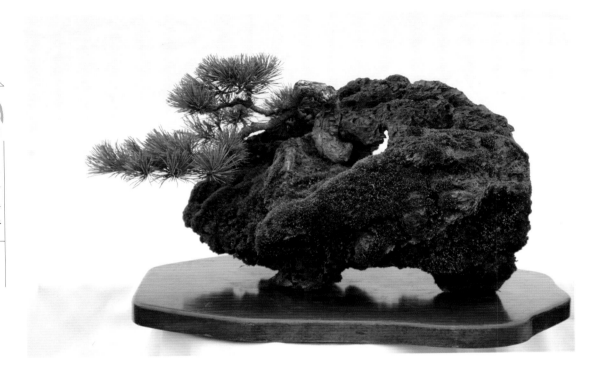

蛟龍出洞

材料：五針松，砂積石
製作：郭增錄

春曉

材料：真柏，竹節石
製作：夏兆錦

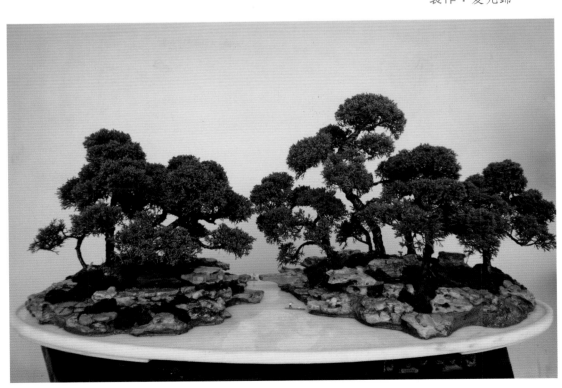

整幅作品以氣勢取勝。雀舌羅漢松椿身粗壯而不失秀美之感，樹幹婀娜回首，葉片蔥鬱繁茂，右側回旋枝徐徐低垂，和主幹及左側枝葉自然形成一弧形空間。英石自然的高地造型更是將樹順勢托起，給人樹比天高的感覺。弧形空間巧妙地放置人物小件，讓人更是遐想萬千。整個作品頗有孟浩然所云「野曠天低樹，江清月近人」的美麗意境。

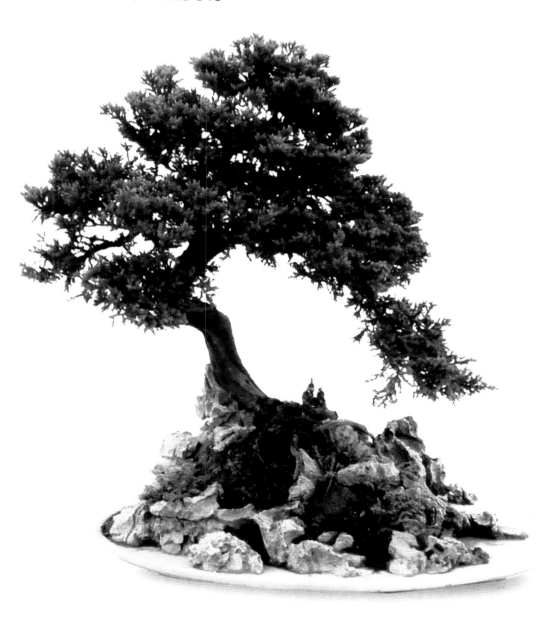

野曠天低樹

材料：羅漢松，英石

作品選用七株長勢良好、高矮大小不一的錦松組合而成叢林盆景。錦松枝葉茂盛，樹幹龜裂痕深，蒼老嶙峋，蒼勁樸拙。在構築水澗時注意了龜紋石水岸的緩坡起伏，蜿蜒曲折。一葉小舟獨泊岸邊，頗具詩意，讓人有「春潮帶雨晚來急，野渡無人舟自橫」之感。

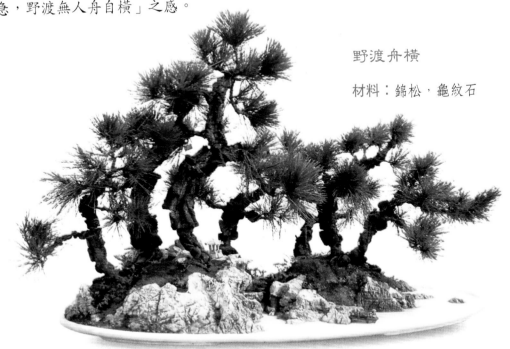

野渡舟橫

材料：錦松，龜紋石

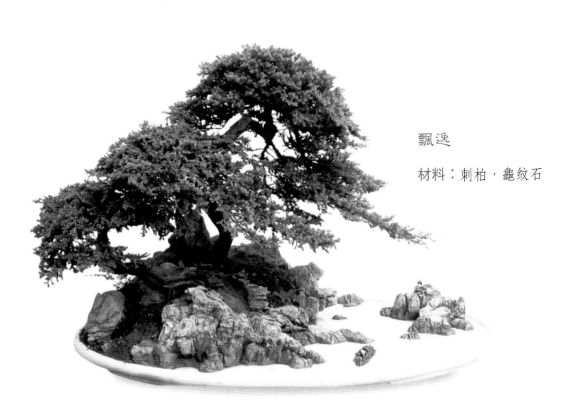

飄逸

材料：刺柏，龜紋石

　　在作品右側數塊英德石排列組合而成的旱地中，並列栽種著一大一小兩棵鋪地柏，以大棵為主，其主幹彎曲變化極具柔性之美，豐茂的樹冠之下，臨空伸出一大飄枝，猶如一片綠雲，灑向盆的右側，灑向空闊的水面，正好彌補了左側由於缺少樹木的呼應而達到輕重均衡，使整體構圖協調呼應；主樹右側另植一棵小樹，濃密的樹冠與主樹連成一體，形成完美的樹木景象。英石組成的坡岸勢態起伏極為自然美觀，向中間江面延伸的坡腳邊，有一塊自然平臺，背後則是峰巒狀的山峰，令人感覺山景遙遠而產生無窮的遐想。

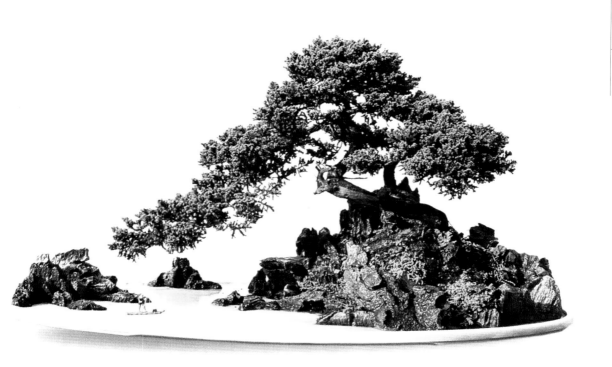

盼歸

材料：鋪地柏，英石

作品選用姿態富於變化的兩棵刺柏，植於形態奇特、奇麗多姿的鐘乳石堆上。刺柏根部從石縫中掙扎而出，旋即盤旋而起，態若欲飛之驚龍。其中右邊一棵自然騰飛的同時身姿向右攀出，垂枝平衡了右邊盆盎下部空間，且與左邊一棵的騰飛之勢呈一定的對稱。實在是一件不可多得的動感強烈的作品。

驚龍欲飛

材料：刺柏，鐘乳石

　　山石陡峭空懸，五針松一大一小相依而生，根盤裸露，高聳於山頂，蒼翠盎然的枝葉顯出五針松特有的靜穆感，時間彷彿在這一刻凝固了。而正是這樣才更感覺歲月在這種看似的靜態中匆匆地不知覺地流逝，讓人感歎人生的匆匆。

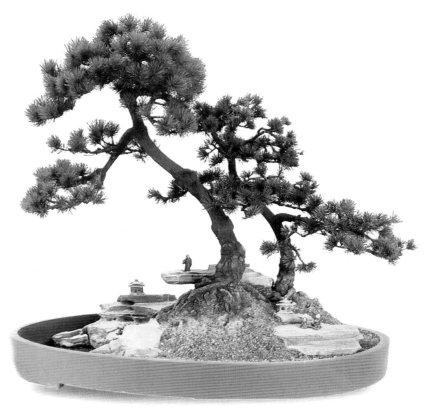

子在川上

材料：五針松，層石

峻峰刺天，神枝出沒。冬有傲骨迎惡霜，春有綠意綴枝頭。這是一件巨型的樹石盆景。選用的魚鱗石呈石筍狀，作刺破青天狀，遠近高低有致，主峰與副峰間距離恰到好處，山腰榆樹探出頭來伸向副峰，形態甚是美妙。時值春暖花開之時，枝葉綠影重重，與灰色石材在色調上和諧一致。稱之有武夷神韻實不為過。

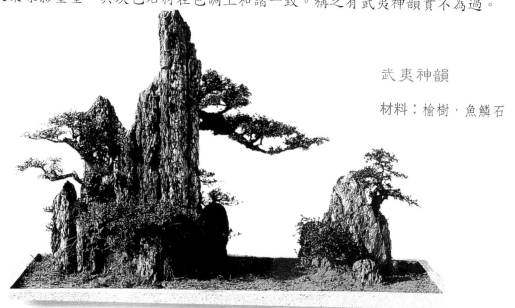

武夷神韻

材料：榆樹，魚鱗石

雙幹合栽，樹形一大一小，輔以平緩柔和的龜紋石，主幹次幹結頂自然，連成一體。其形態默契協調，相融相依之情躍然眼前。主幹右一大枝自然飄出，似一雙遙指前方之手，有情人腳下漫漫路，很長很長。

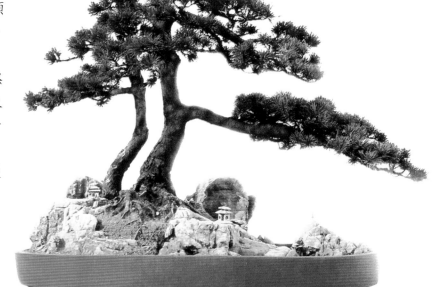

坐看雲起

材料：羅漢松，龜紋石

　　這是一件風光旖旎、景色優美的樹石盆景佳作。山石形態奇特多變，色澤深淺交互，樹姿仰偃有態，變化合理。作品的主景部分，樹與石搭配為一體，美輪美奐；正中的山石奇特怪異，顏色青中夾白。副景的山石形態變化很大，外輪廓極具張力。由於盆中用石在形體、色澤上均相通一致，故佈局山勢起伏、脈絡相連。栽植的四棵榆樹枝葉豐茂、修剪得體，中間臨空斜出一棵主樹榆樹，經過摘葉處理，更顯瀟灑飄逸、生動活潑之趣味。由於此樹是從山石崖後伸出，主幹基部隱藏於石身後面，更有一種飛崖飄樹的動感，增強了作品的可觀賞性。

人間美景是我家

材料：榆樹，雪花石

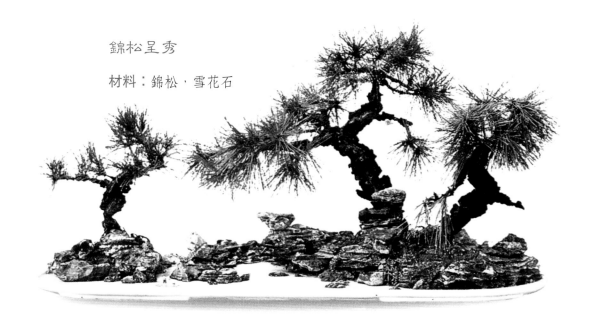

　　這件以錦松和雪花石搭配製成的樹石盆景很有一種清新脫俗的感受。錦松主幹蒼峋嶙奇，有歲月久古之韻味；雪花石呈青白兩色交替，高低錯落，排列成坡岸，水線彎曲、變化自然。枝幹上青翠的針葉如老枝新秀，透出陣陣新意。

錦松呈秀

材料：錦松，雪花石

日照松林間，馬行亂石原；悠然且自得，牧人何處見。這是一幅極具天然野趣的作品。錦松形態自然，樹幹顯蒼古之感。林間亂石成堆，馬行其間，形態各異。讓人有返璞歸真的輕鬆感。

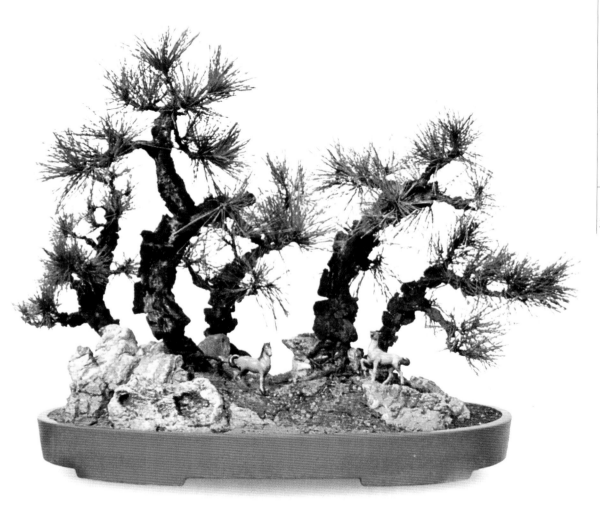

牧馬圖

材料：錦松，龜紋石

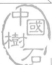
這是一件頗具「畫意」的佳作，全景簡約明麗，別具風采。作品僅以一塊墨石、一棵真柏為主要材料，巧妙利用了石料天然變化的形態，置其於盆右側土上，向左邊江中伸出懸崖臨水，水面上點綴幾塊小石。真柏栽種在洞穴中，主幹倒向江邊，一側分枝壓向右邊，使之輕重相衡。樹蔭之下，端坐著兩位老人，互訴衷腸，談興正濃。作者用一樹一石勾勒出一幅優美的圖畫，足見其樹石造型功底之深厚。

畫意

材料：真柏，墨石

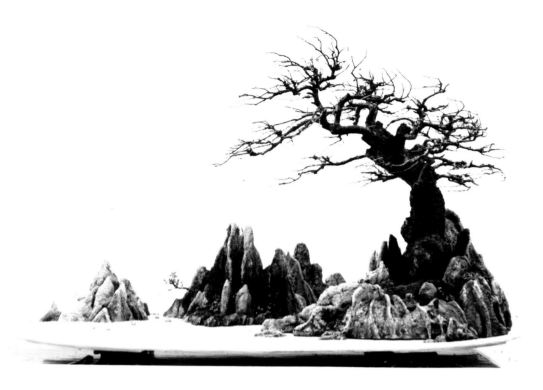

暮川夕照

材料：榆樹，鐘乳石
製作：馮連生

南國風情

材料：棕竹，鐘乳石

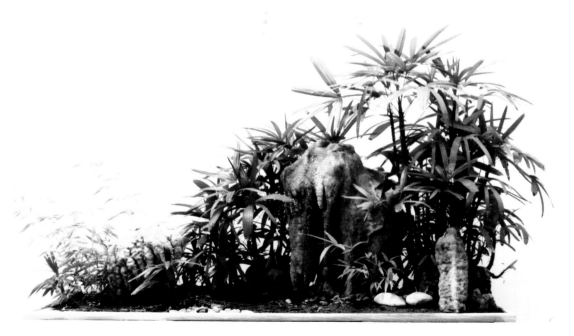

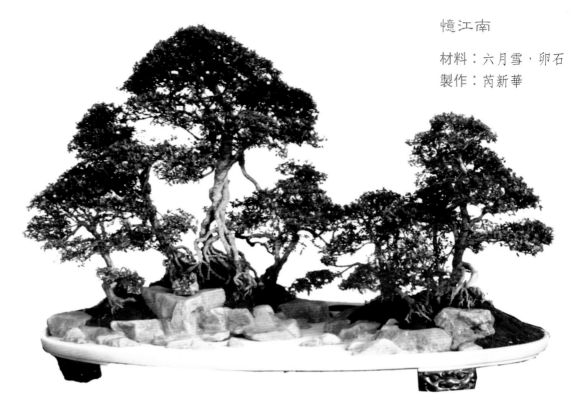

憶江南

材料：六月雪，卵石
製作：芮新華

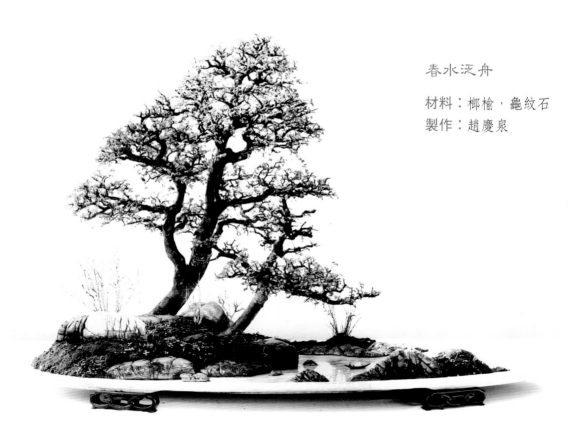

春水泛舟

材料：榔榆，龜紋石
製作：趙慶泉

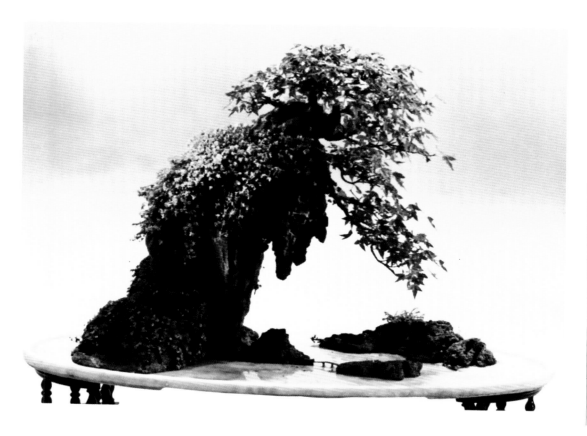

楓橋夜泊

材料：楓樹，蘆管石
製作：賀淦蓀

林間春意濃

材料：對節白臘，龜紋石
製作：梁玉慶

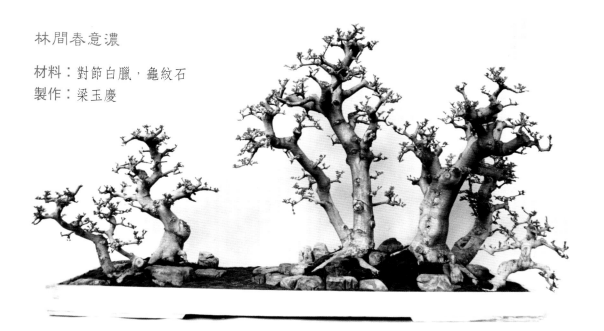

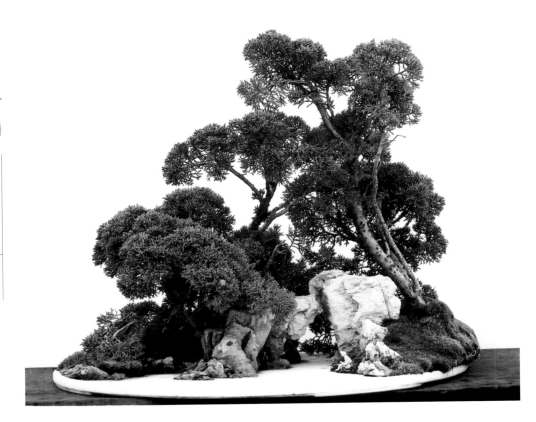

尋幽

材料：真柏，龜紋石
製作：郭伯喜

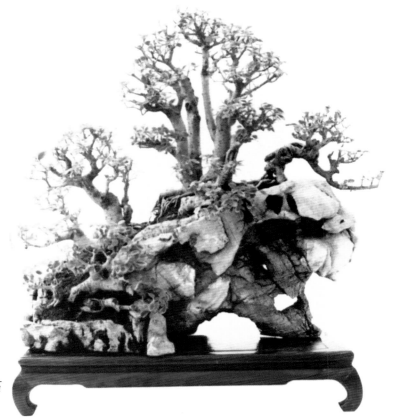

仙境

材料：小葉女貞，石灰石
製作：梁玉慶

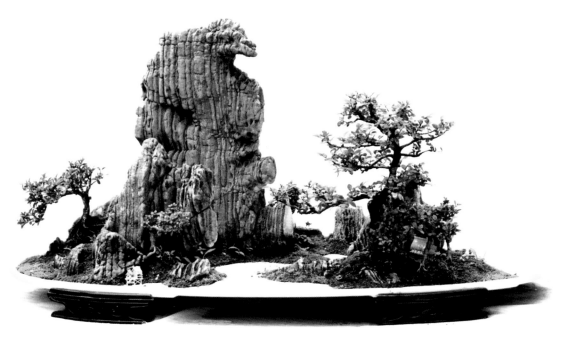

紅河遊

材料：：六月雪，千層石

荒崖邊

材料：黑松，奇石
製作：張夷

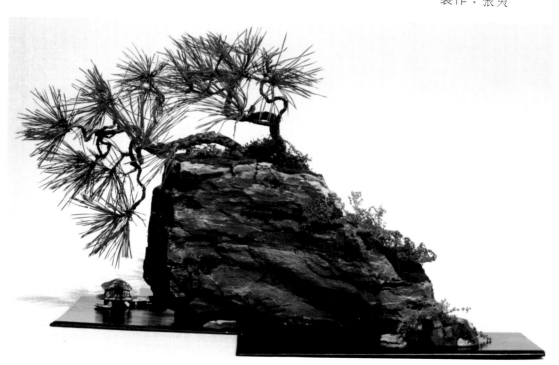

我家就在岸邊住

材料：榆樹，龜紋石
製作：馮連生

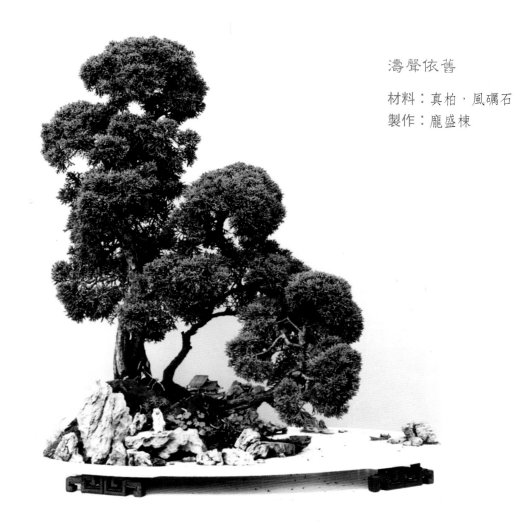

濤聲依舊

材料：真柏，風礪石
製作：龐盛棟

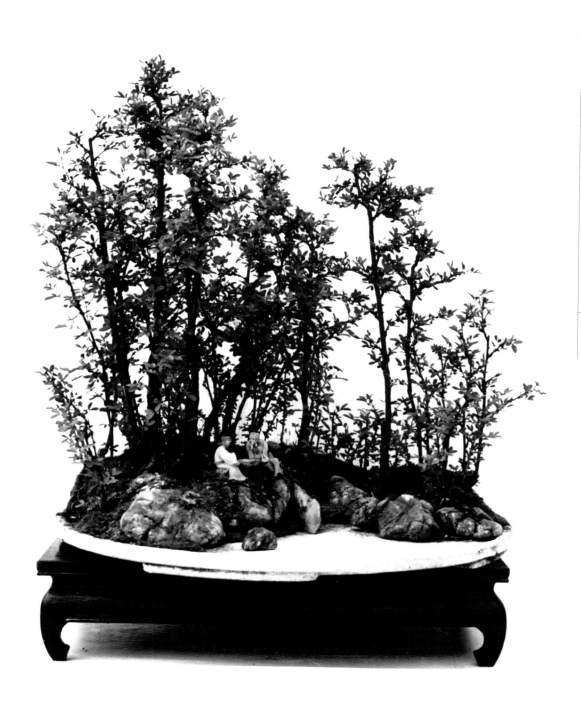

疏林河畔

材料：小葉冬青‧龜紋石
製作：吳來順

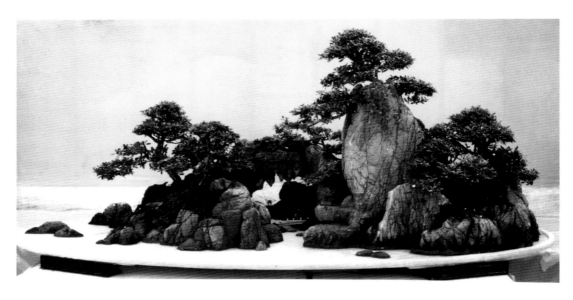

風景這邊獨好

材料：六月雪，龜紋石
製作：鄭緒芒

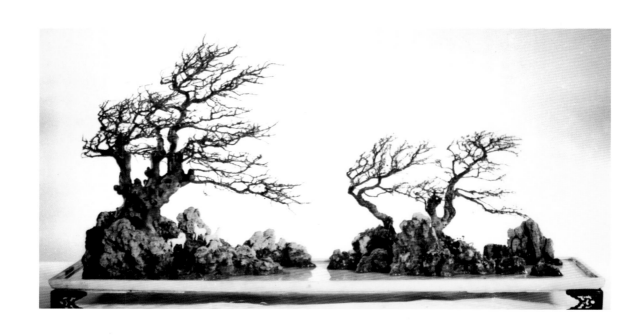

風在吼

材料：榆樹，水磨灰石
製作：賀淦蓀

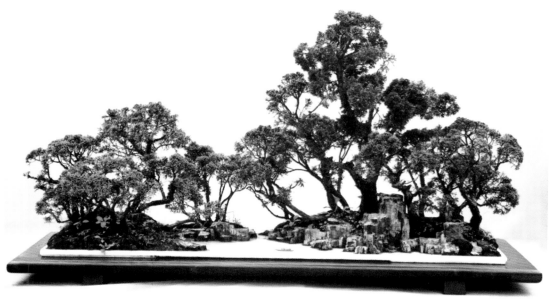

野渡無人

材料：真柏，青石
製作：盛影蛟

莫愁春來早

材料：對節白臘，龜紋石
製作：楊作祥

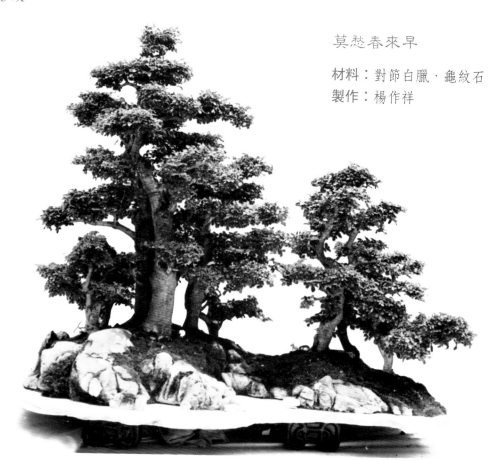

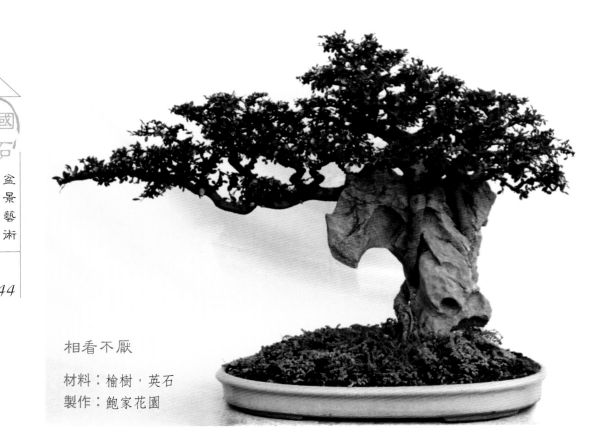

相看不厭

材料：榆樹，英石
製作：鮑家花園

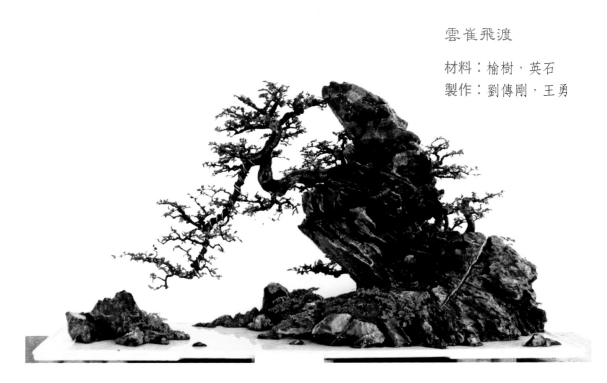

雲崔飛渡

材料：榆樹，英石
製作：劉傳剛，王勇

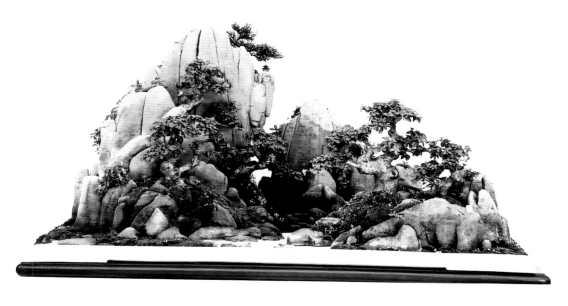

春到山鄉

材料：米葉冬青，灰岩石
製作：鄭緒芒

春潮澎湃

材料：對節白臘，龜紋石
製作：鮑家花園

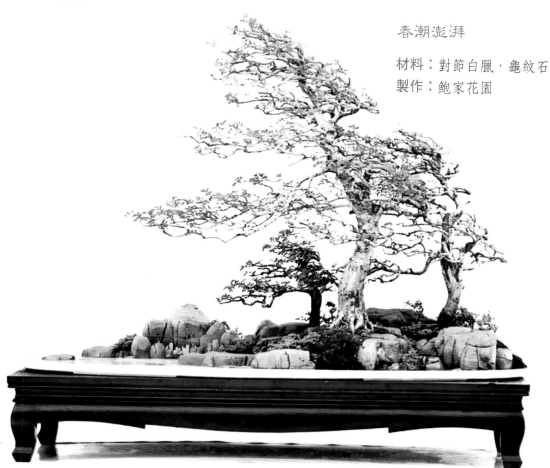

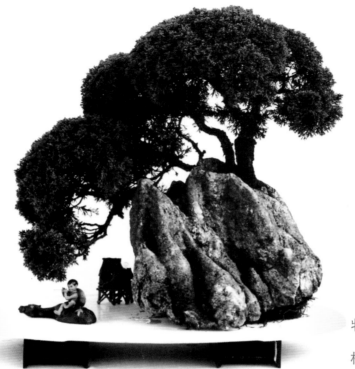

牧趣

材料：真柏，鐘乳石
製作：龐盛棟

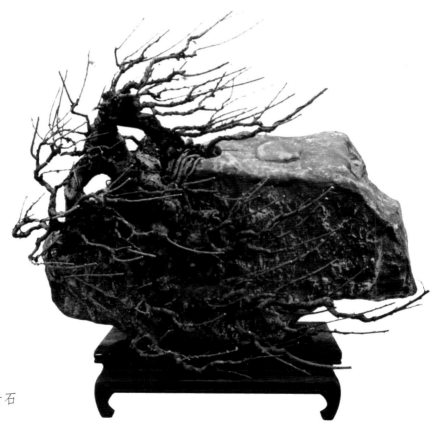

峭崖展雄姿

材料：榆樹，奇石
製作：吳來順

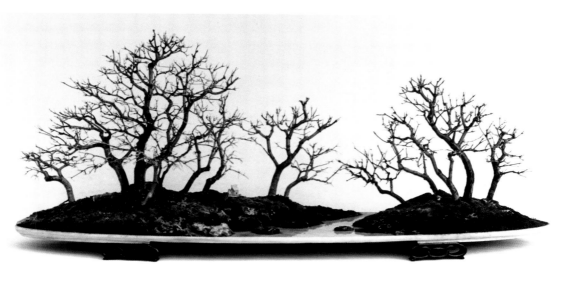

楓林秀色

材料：雞爪槭，龜紋石
製作：趙慶泉

寒林野趣

材料：三角楓，英石
製作：趙慶泉

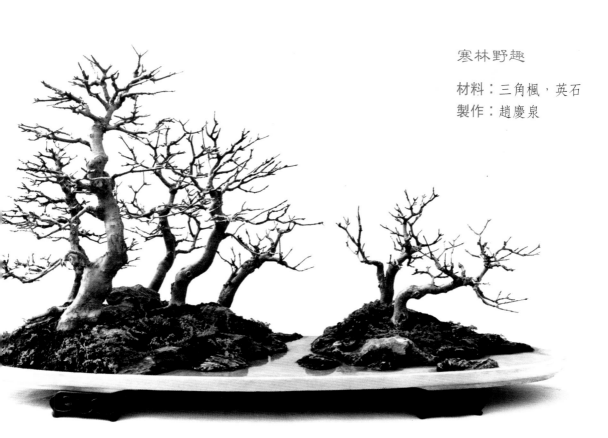

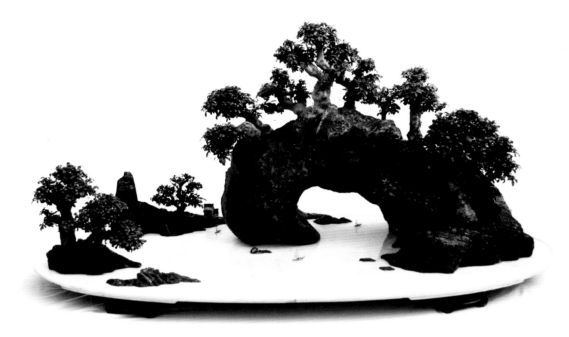

別有洞天

材料：小葉冬青，石灰石
製作：李雲龍

綠蔭疊翠

材料：真柏，英石

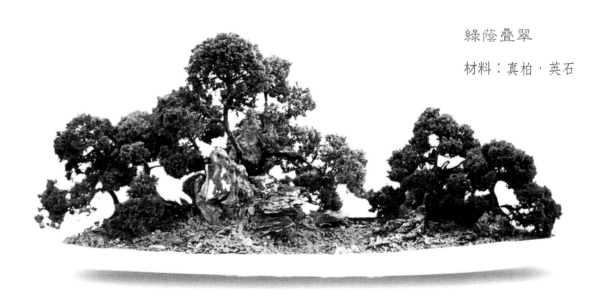

　　這是一巨型的真柏叢林樹石盆景。真柏樹冠枝翠葉茂，平穩靜息。英石的奇秀打破了柏樹叢林的靜穆感，欲靜又動。作品極富濃烈的山林情趣。

聽濤

材料：五針松，英石
製作：趙慶泉

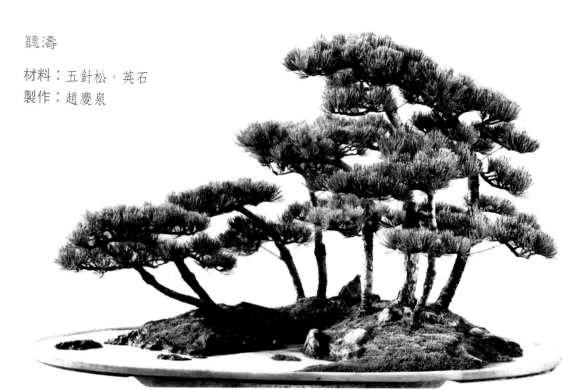

競秀

材料：榔榆，龜紋石
製作：趙慶泉

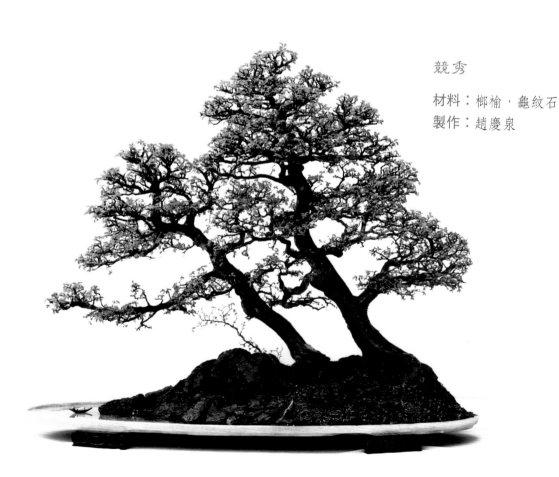

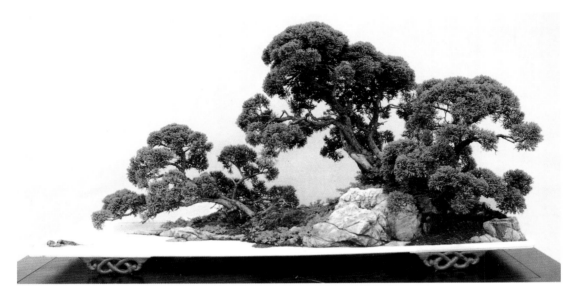

村口小景

材料：真柏，石灰石
製作：唐敬絲

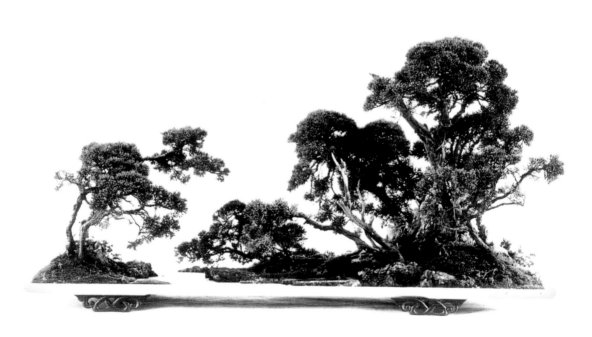

溪塘林趣

材料：真柏，龜紋石
製作：唐敬絲

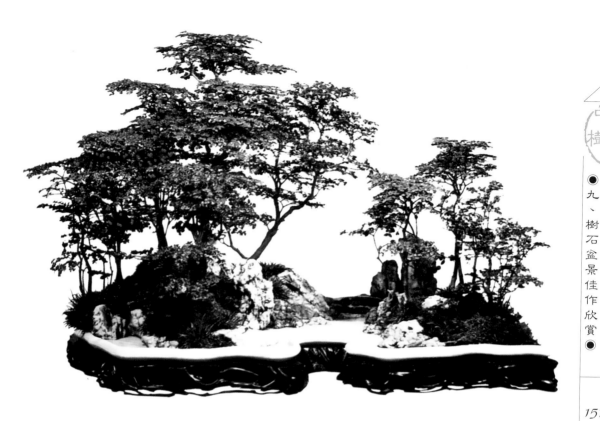

清溪漁隱

材料：六月雪，龜紋石
製作：王如生

煙波圖

材料：小葉女貞、石榴，龜紋石
製作：黃翔、林勝善

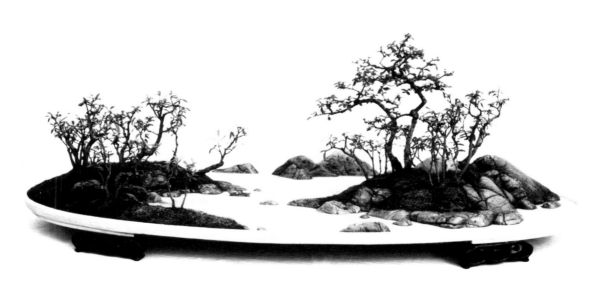

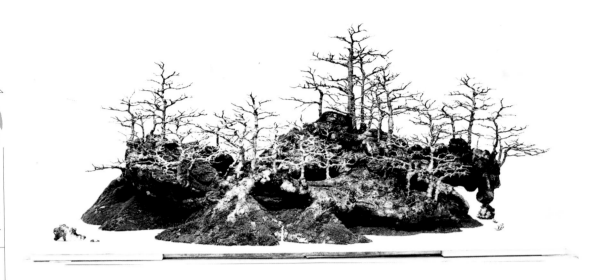

江山入畫圖

材料：榆樹，砂積石
製作：黃翔、林勝善

觀滄海

材料：榆樹、對節白臘，龜紋石
製作：姚佳敏

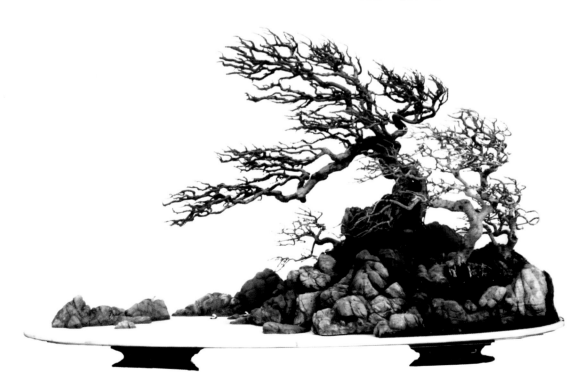

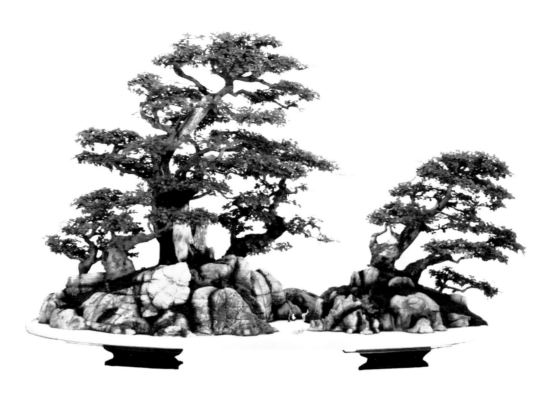

莫愁煙雲

材料：對節白臘，龜紋石
製作：彭朝煊

觀瀑

材料：米葉冬青，龜紋石
製作：梁玉慶

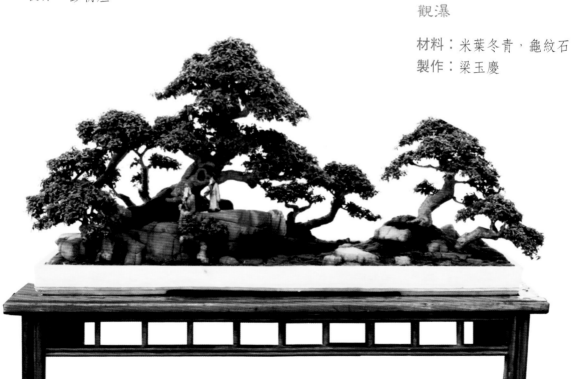

如此多嬌

材料：對節白臘，龜紋石
製作：李從雲

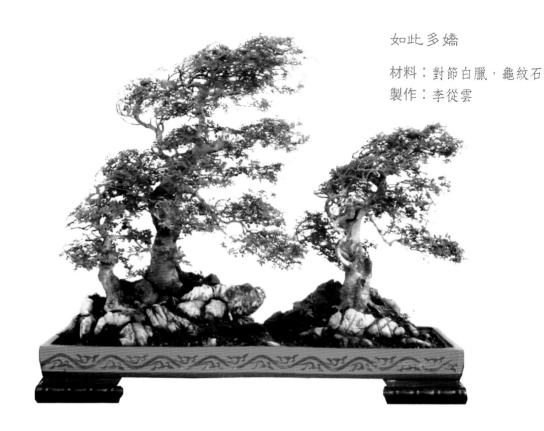

楚韻

材料：翠柏、對節白臘，煤石

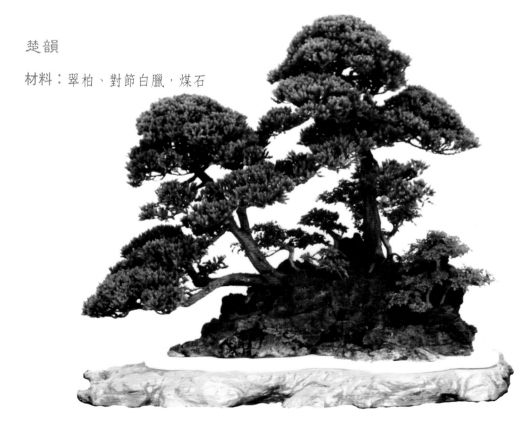

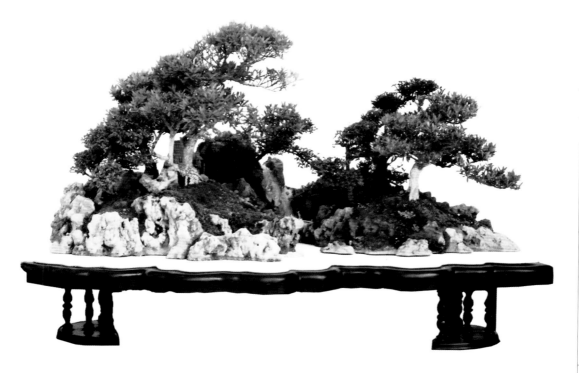

願將此地作家鄉

材料：黃楊、迎春，水磨灰石
製作：鄭緒芒

兩岸架虹橋

材料：對節白臘，龜紋石
材料：潘立軍

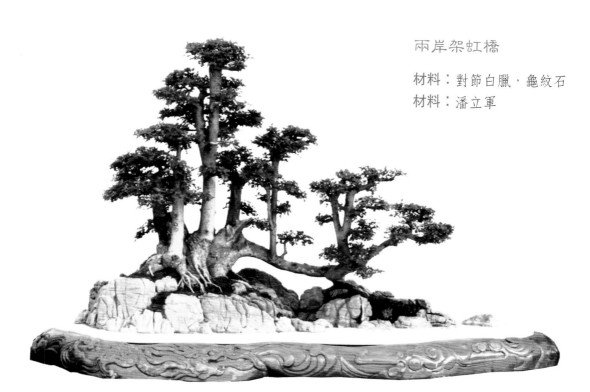

萬世流芳

材料：龍柏，龜紋石
製作：李斌

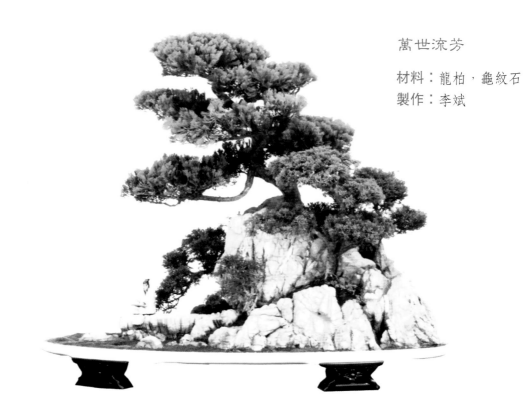

臥龍圖

材料：真柏，石灰石
製作：李雲龍

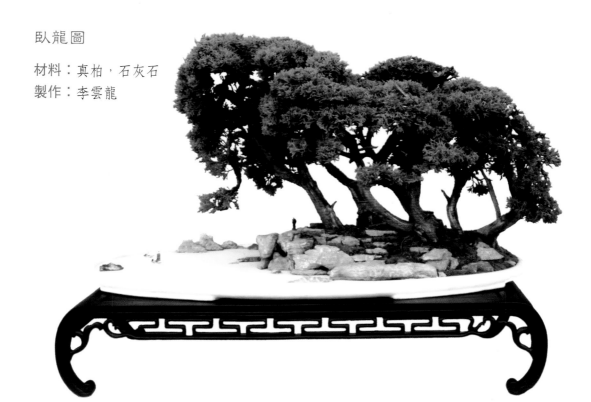

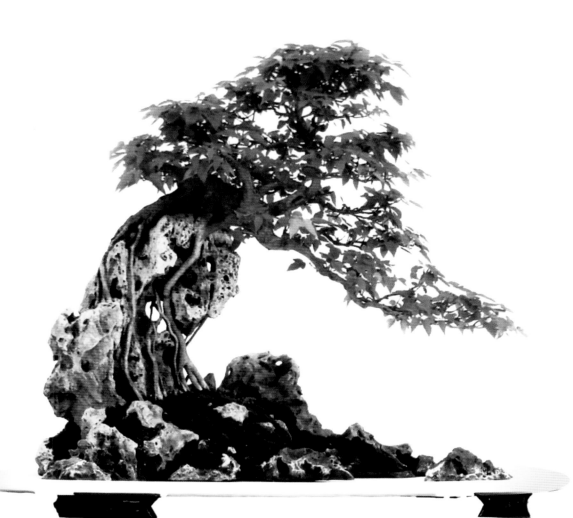

秋掬江天

材料：三角楓，龜紋石
製作：張家林

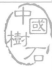

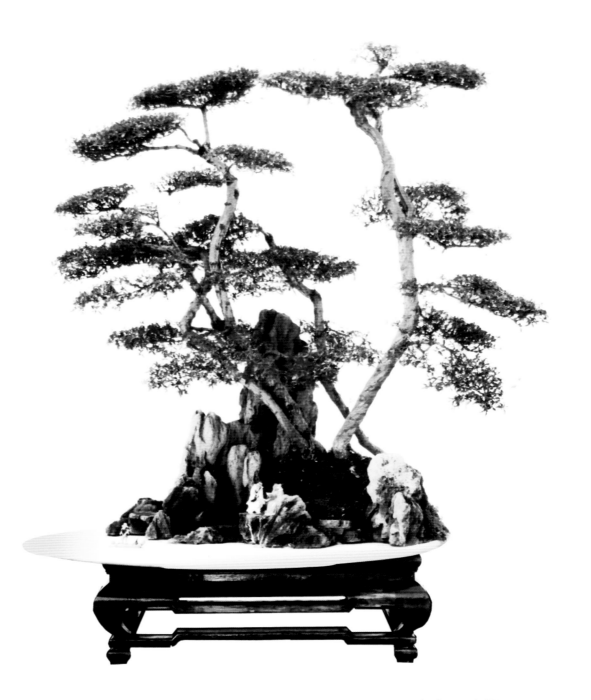

古木對吟圖

材料：六月雪，鐘乳石
製作：陳華

中華魂

材料：柏樹，石灰石
製作：孫崍嘉

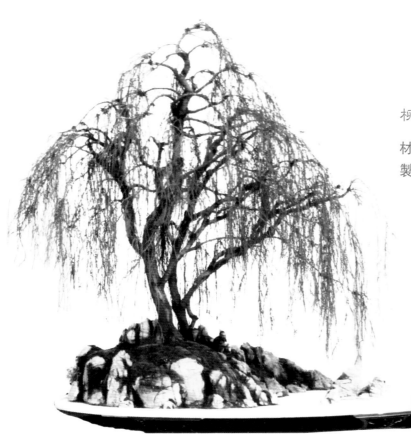

柳蔭清趣

材料：垂枝側柏，龜紋石
製作：吳修貴

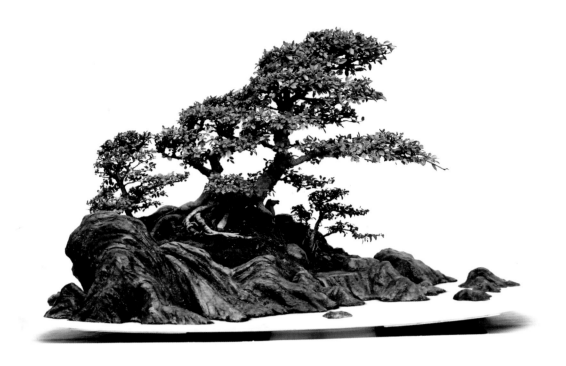

春潮

材料：榆樹，人造石
製作：鄭緒芒

趕春潮

材料：博蘭，海母石
製作：劉傳剛

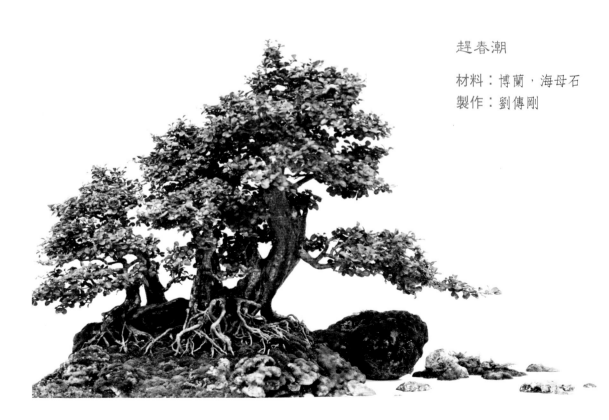